ALBUM
BÉRANGER

PAR

GRANDVILLE

BÉRANGER
NÉ A PARIS LE 19 AOUT 1780

LES MIRMIDONS

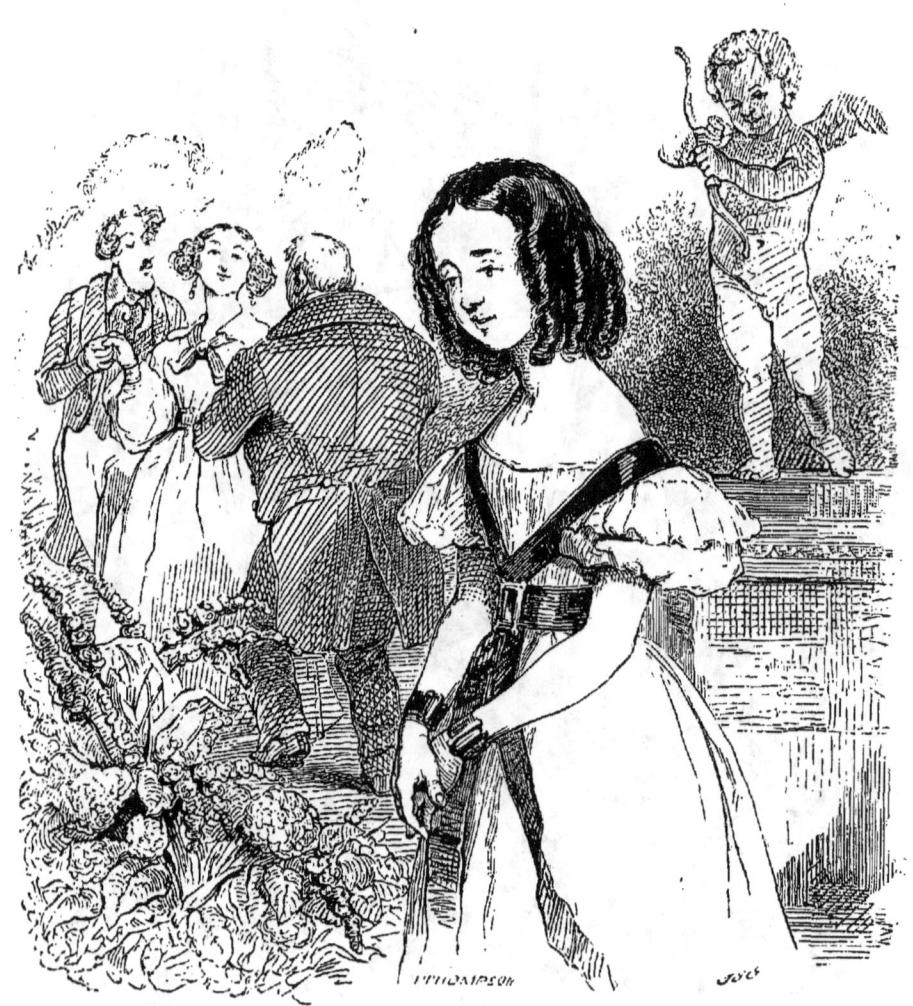

Imp. J. Claye. — A. Quantin, sʳ.

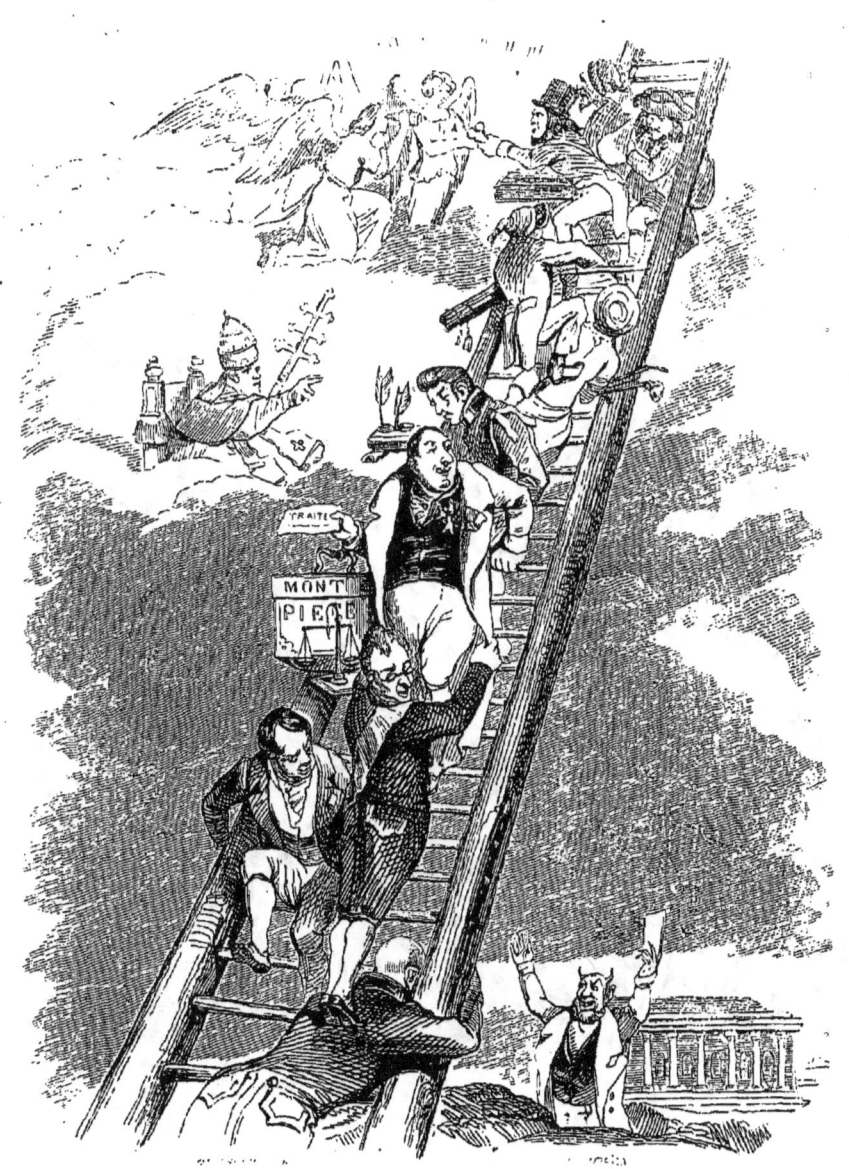

Imp. J. CLAYE — A. Quantin, sr.

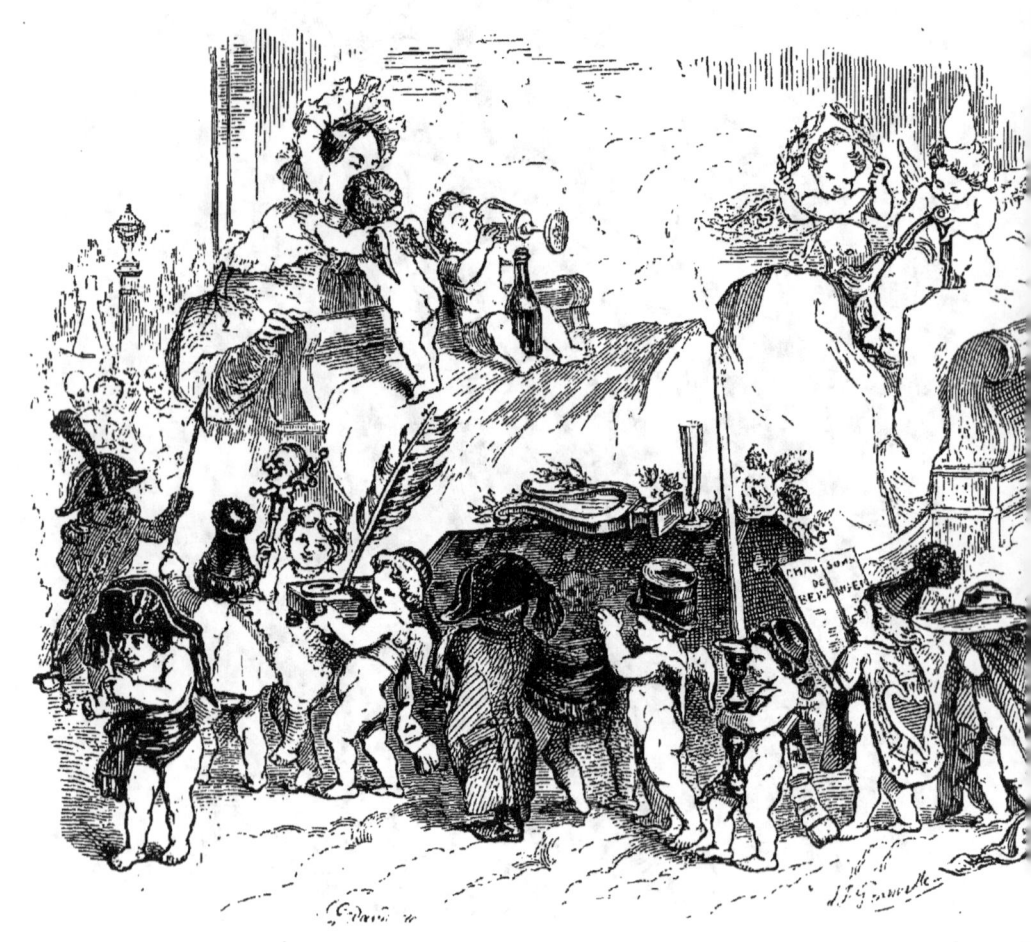

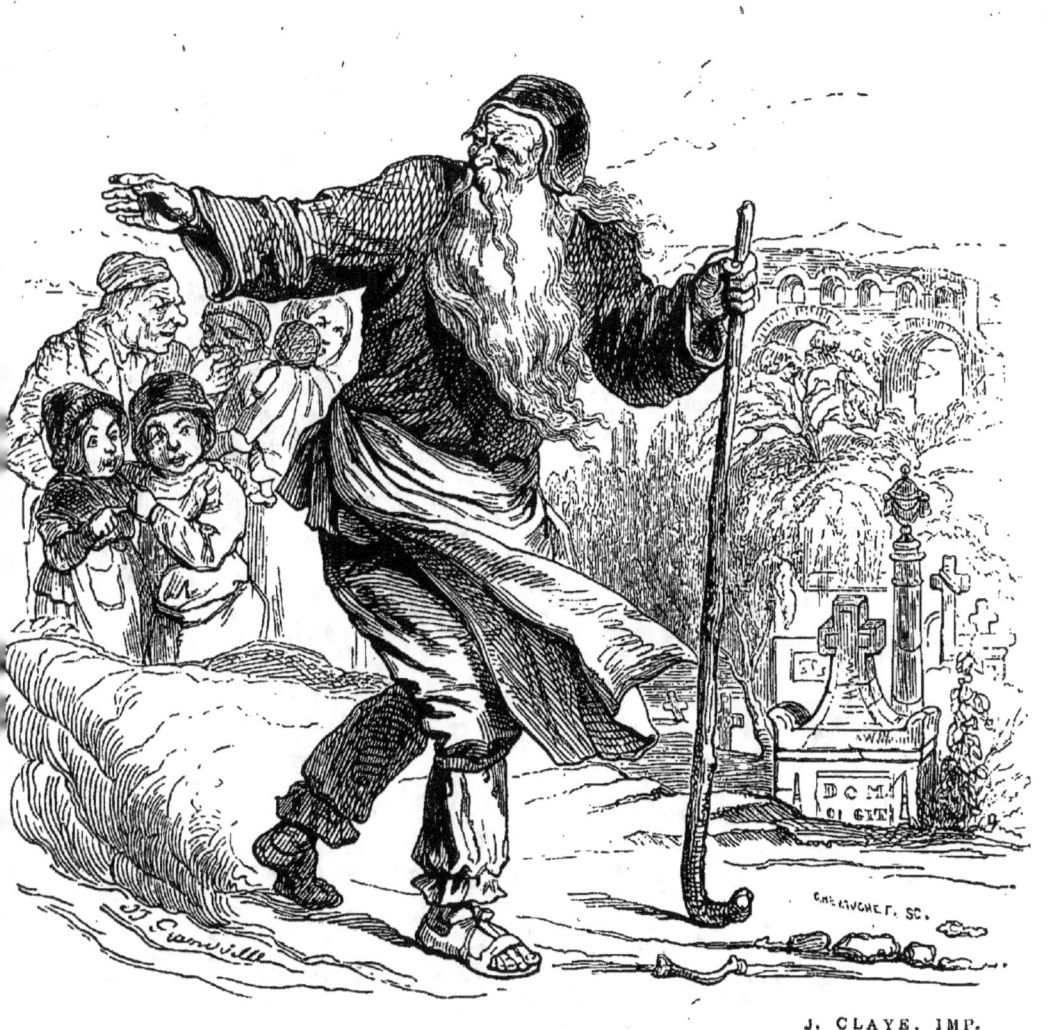

J. CLAYE, IMP.

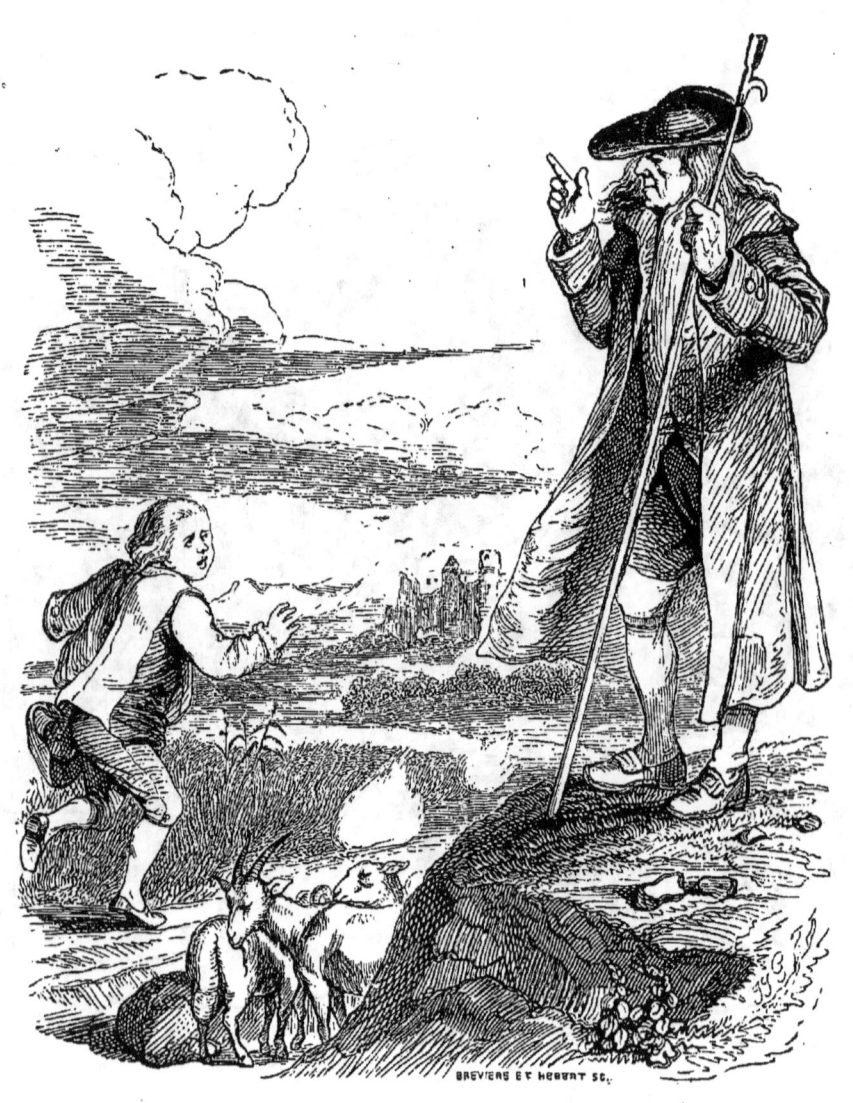

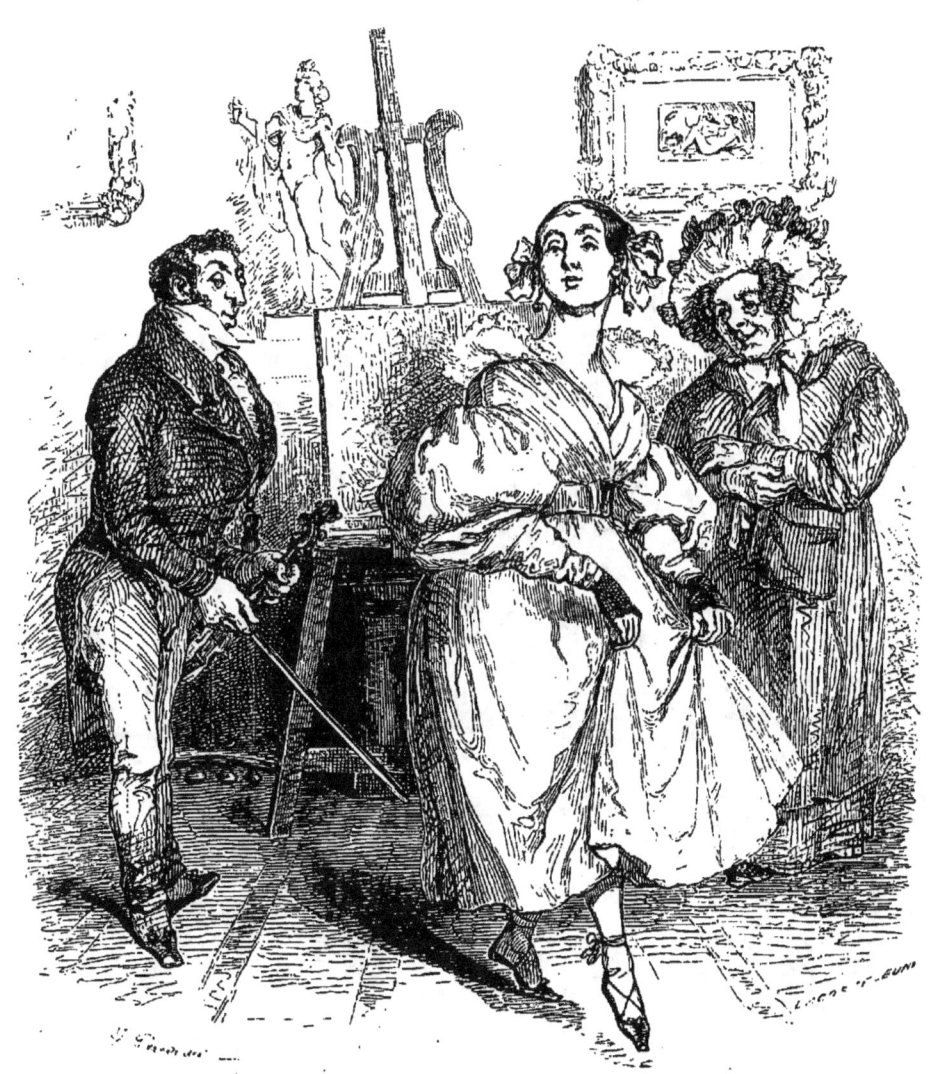

IMP S. RAÇON.

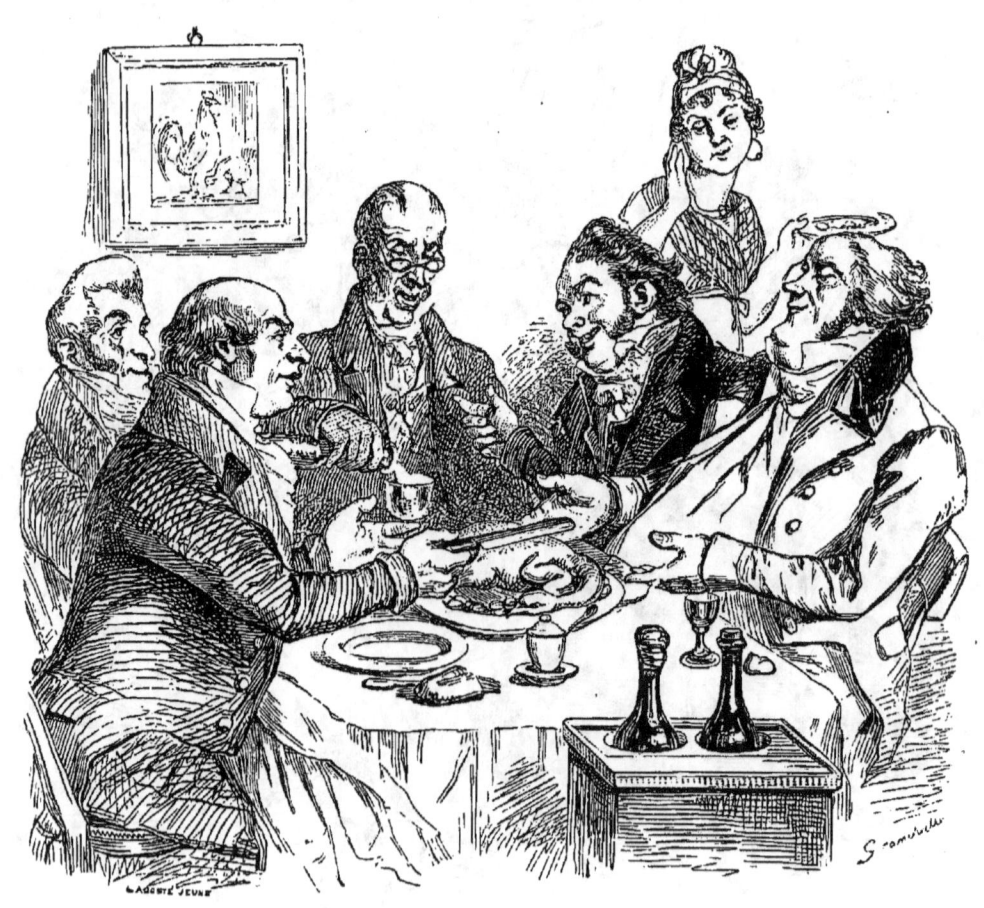

J. CLAYE, IMP.

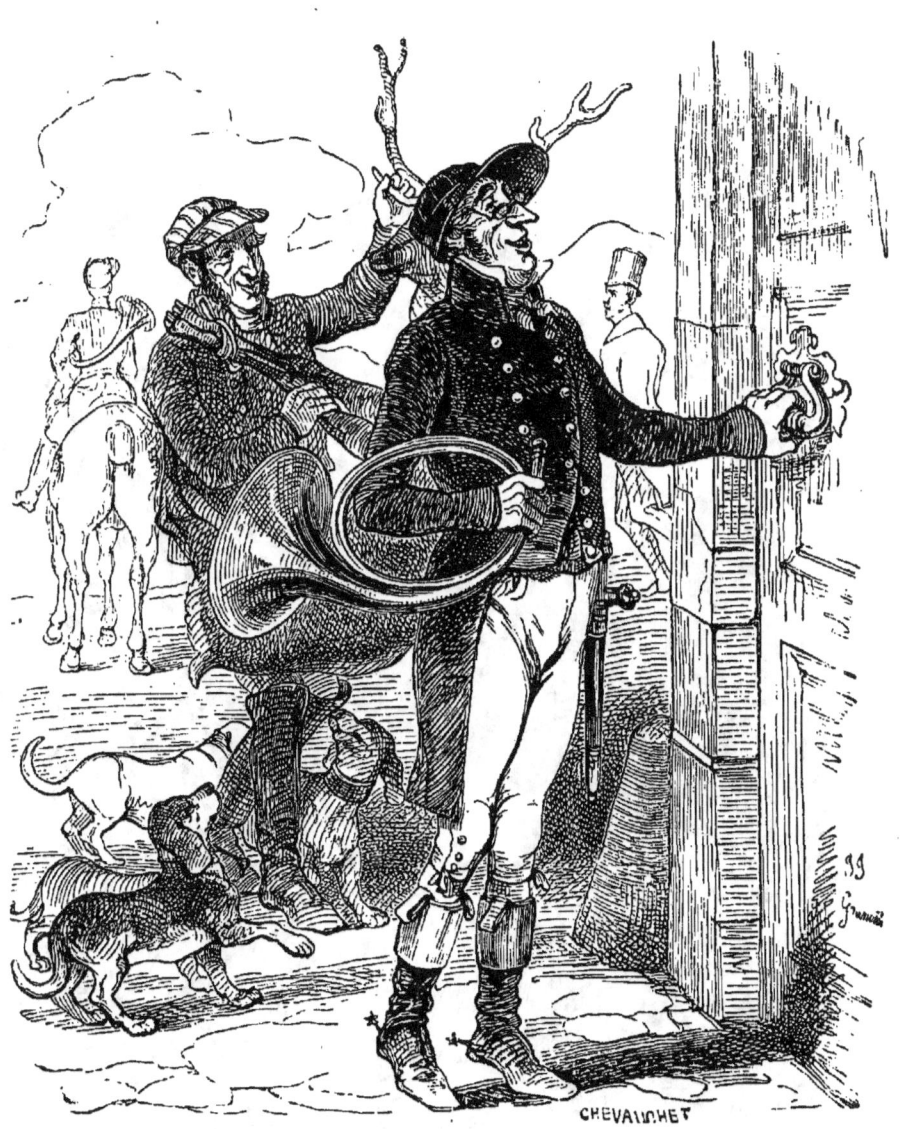

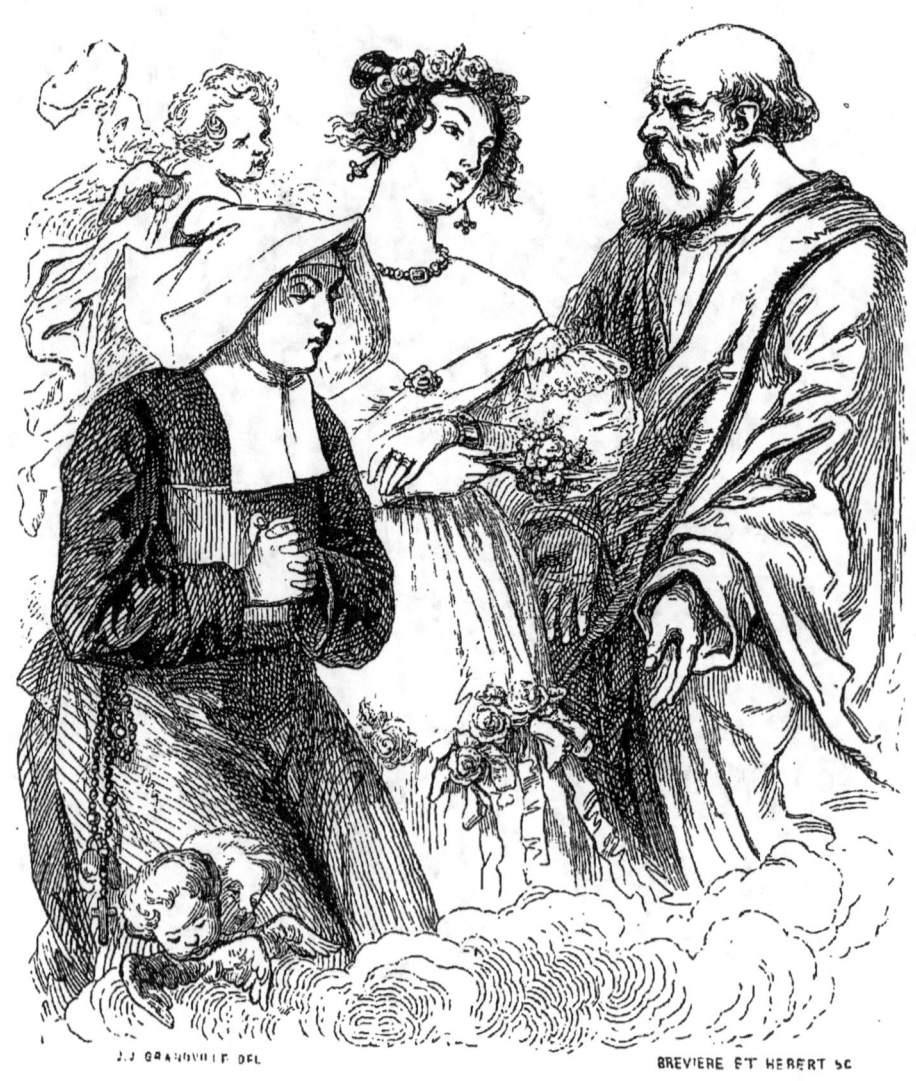

J.J GRANDVILLE DEL. BREVIERE ET HEBERT SC
 J. CLAYE, IMP.

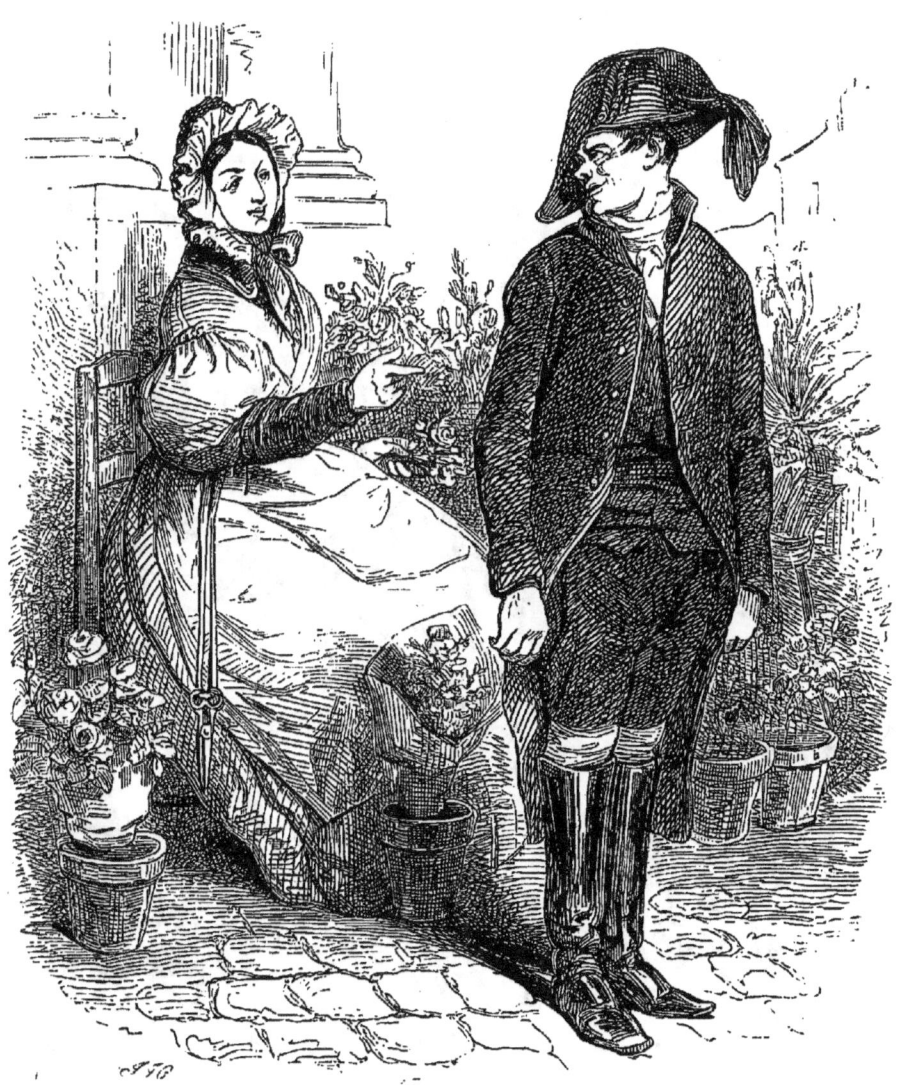

J. CLAYE, IMP.

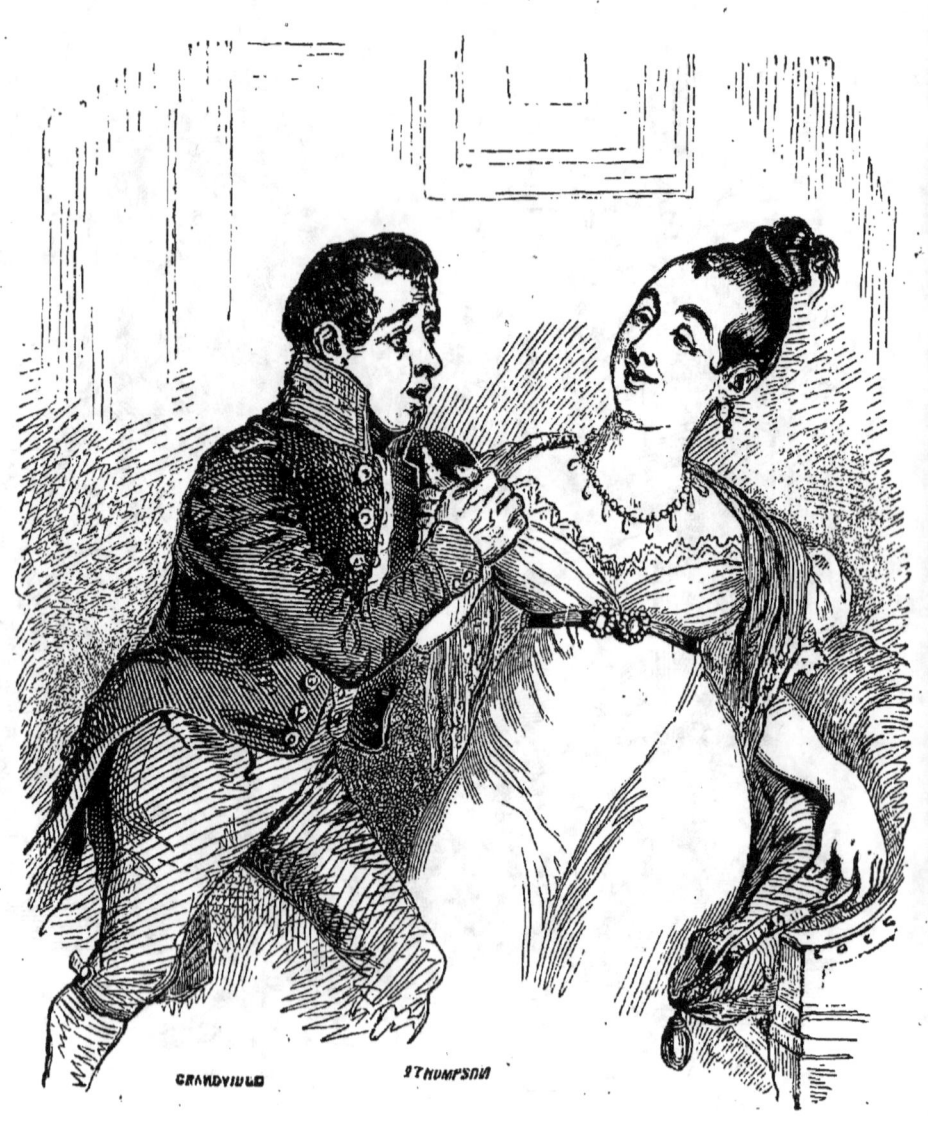

LA BONNE FILLE

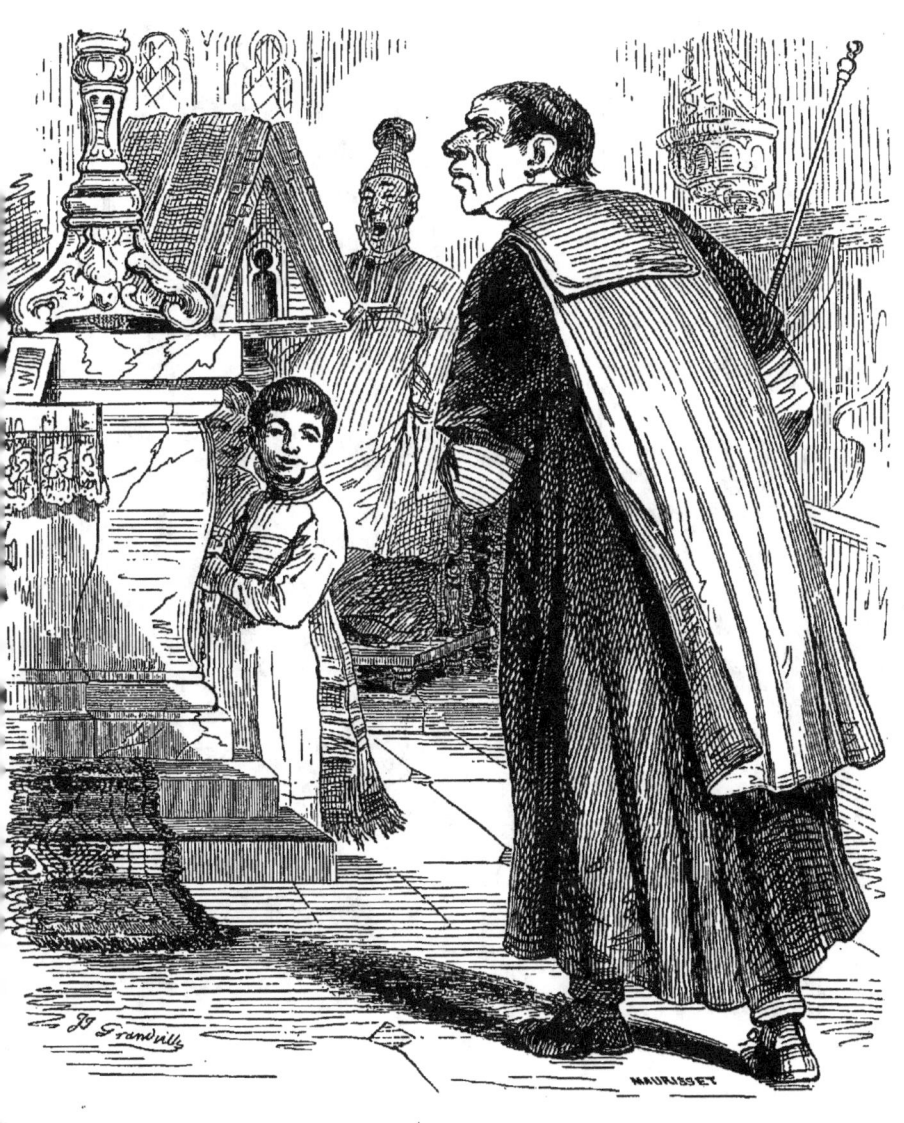

J. CLAYE, IMP.

J. CLAYE, IMP.

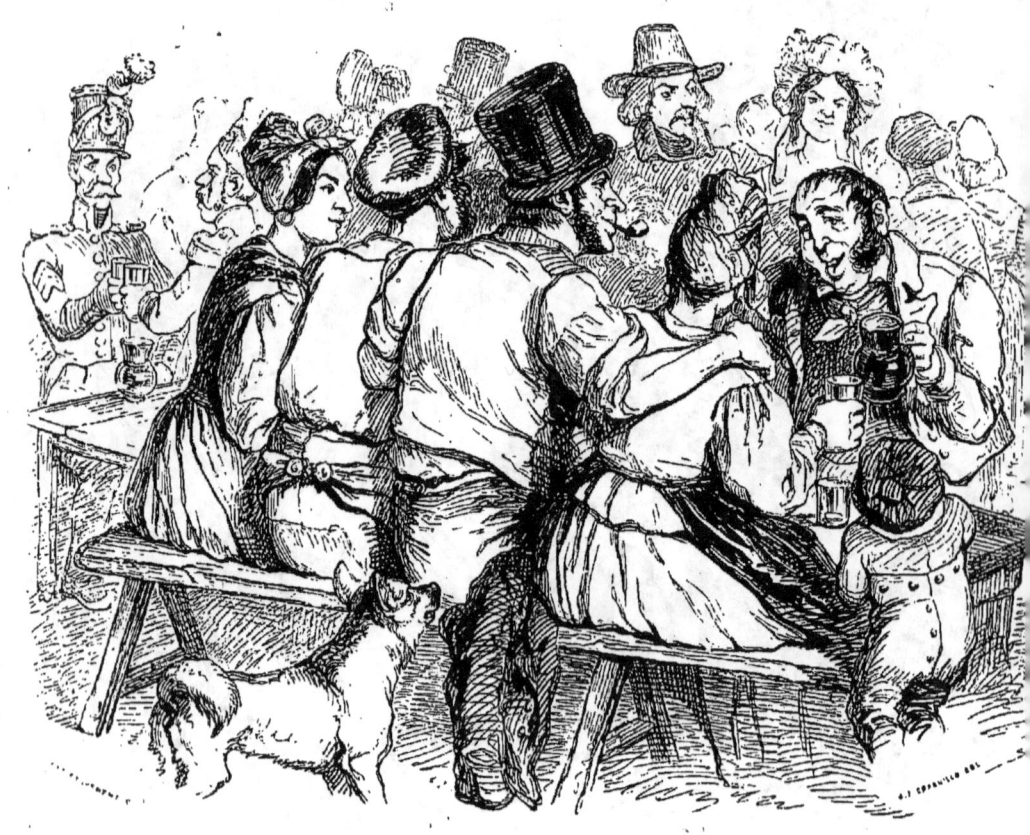

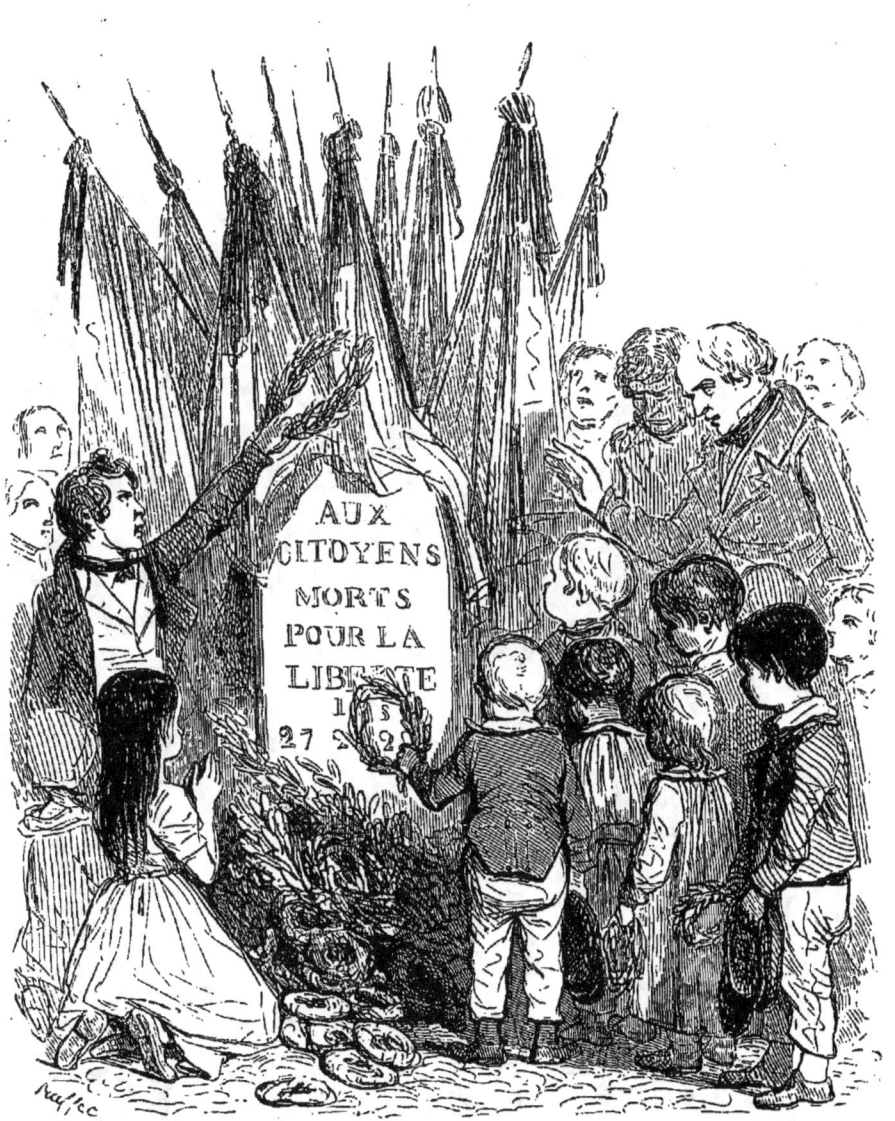

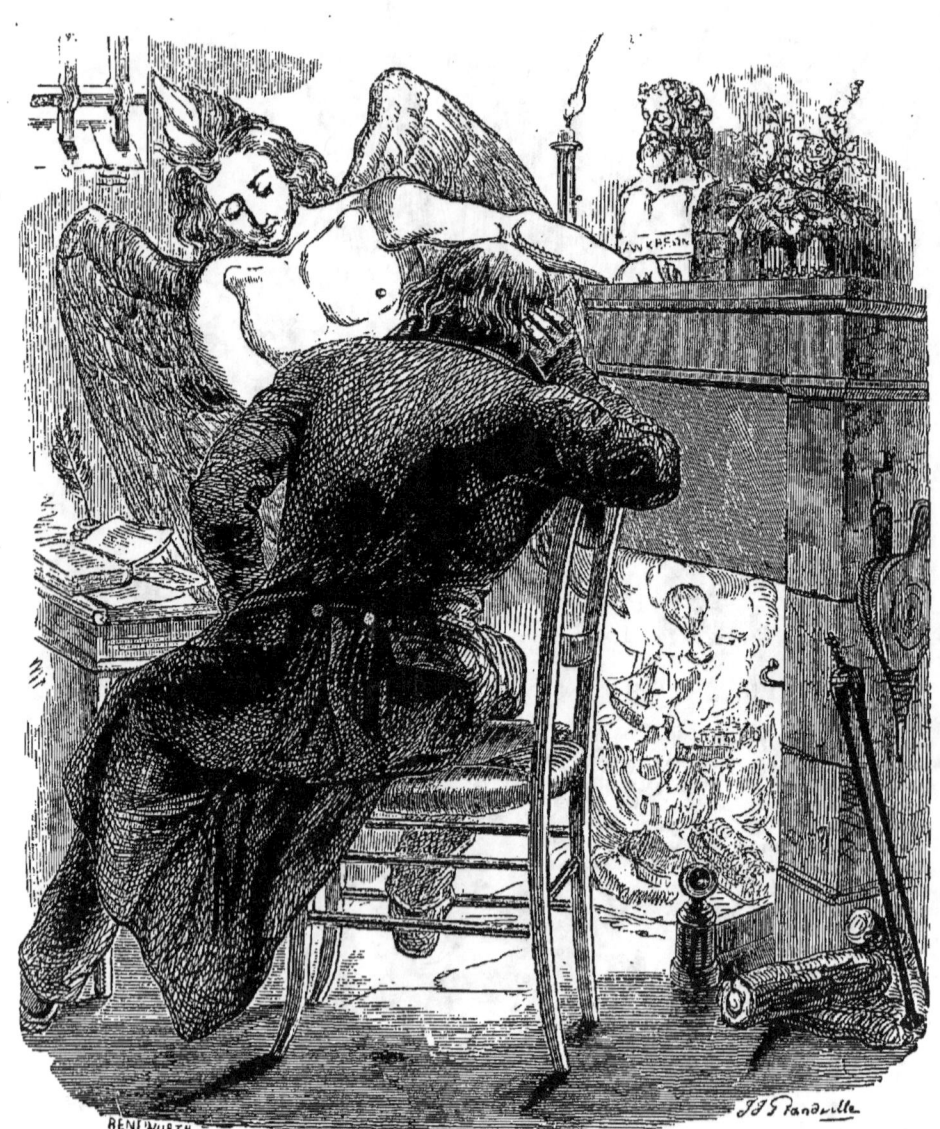

Imp. J. CLAYE. — A. Quantin, s'.

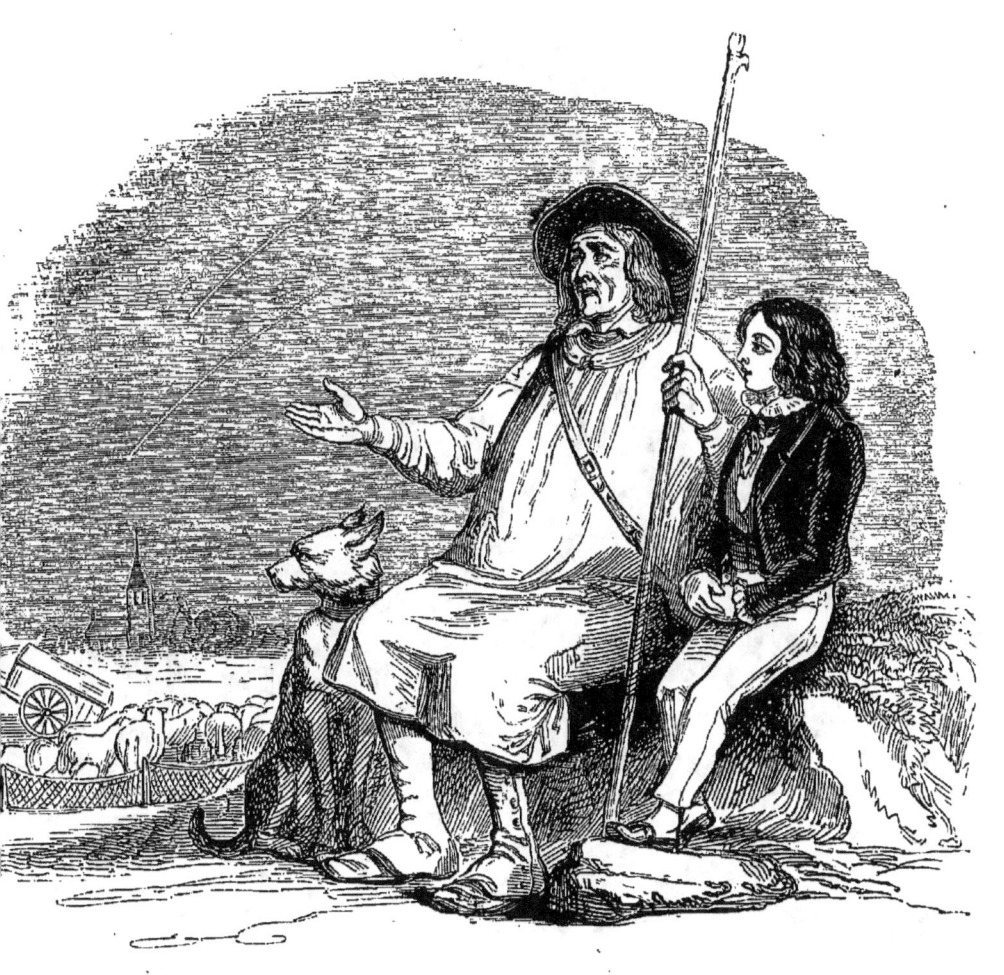

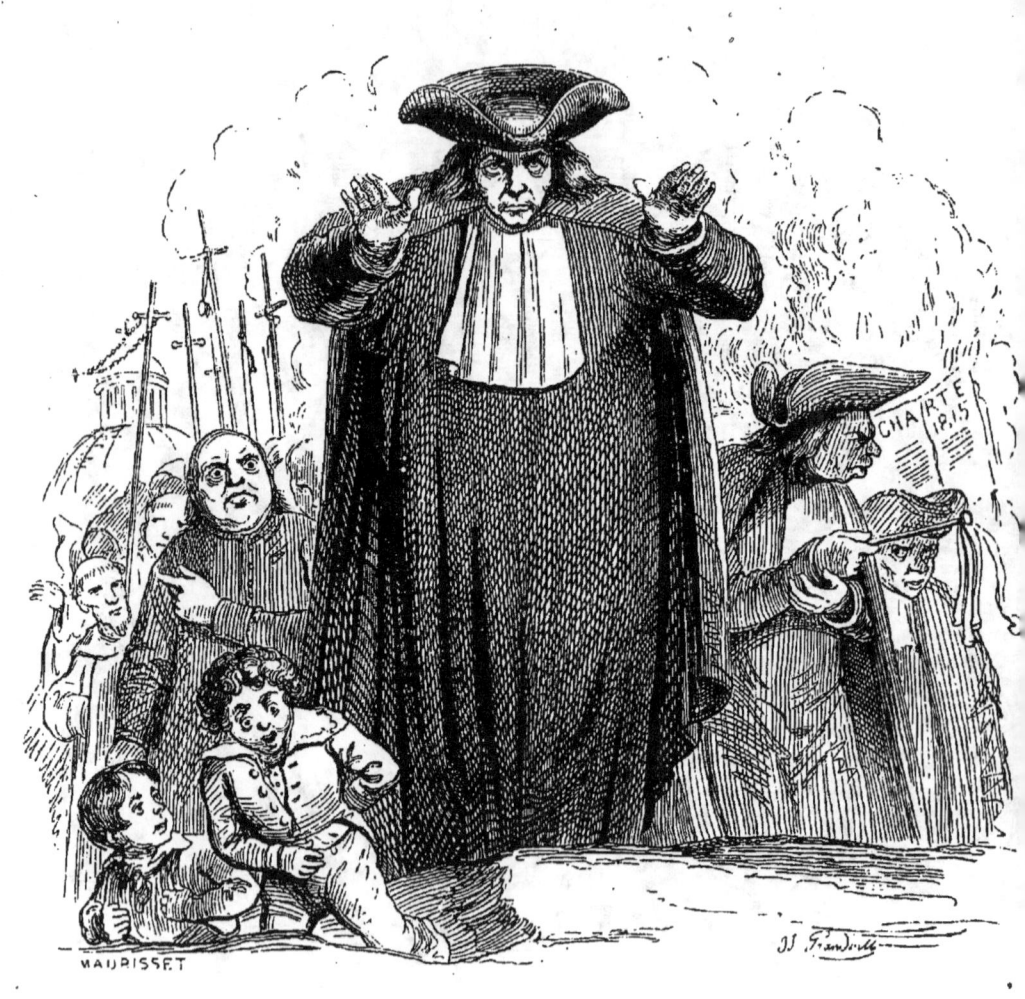

LES RÉVÉRENDS PÈRES.

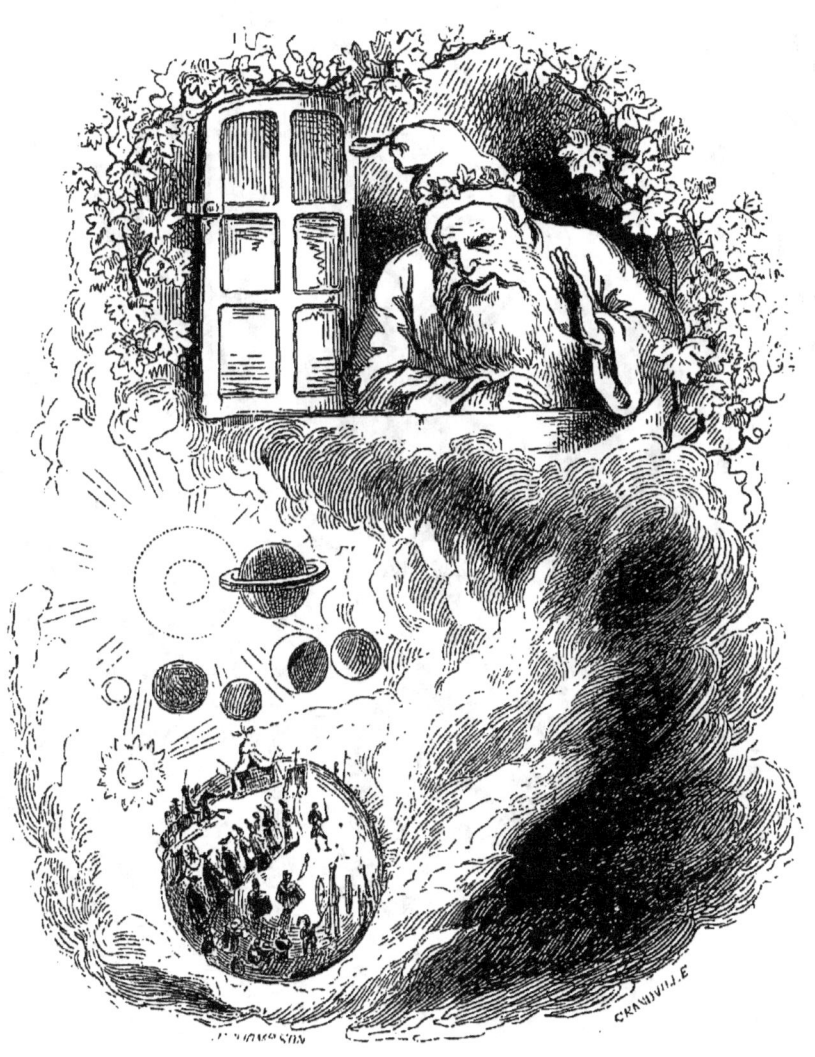

J. CLAYE, IMP.

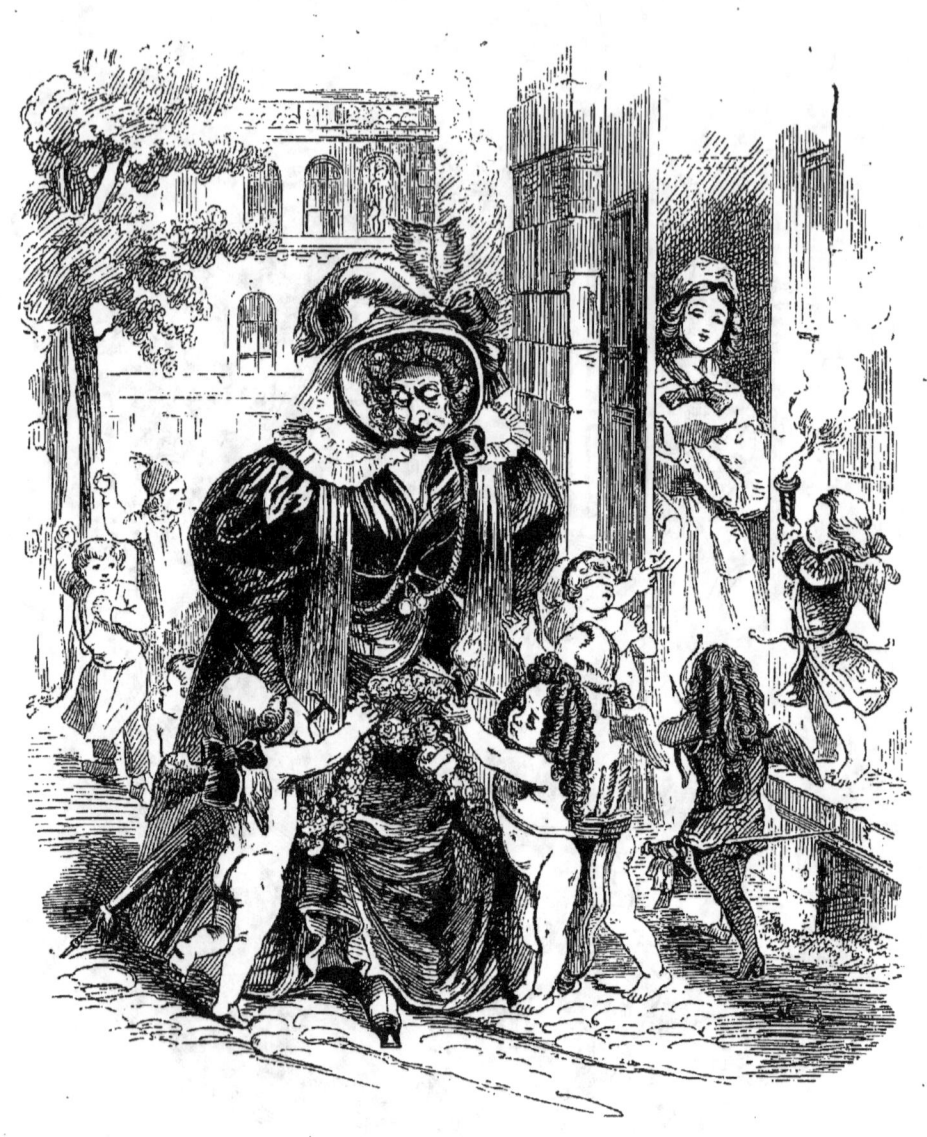

J. CLAYE, IMP.

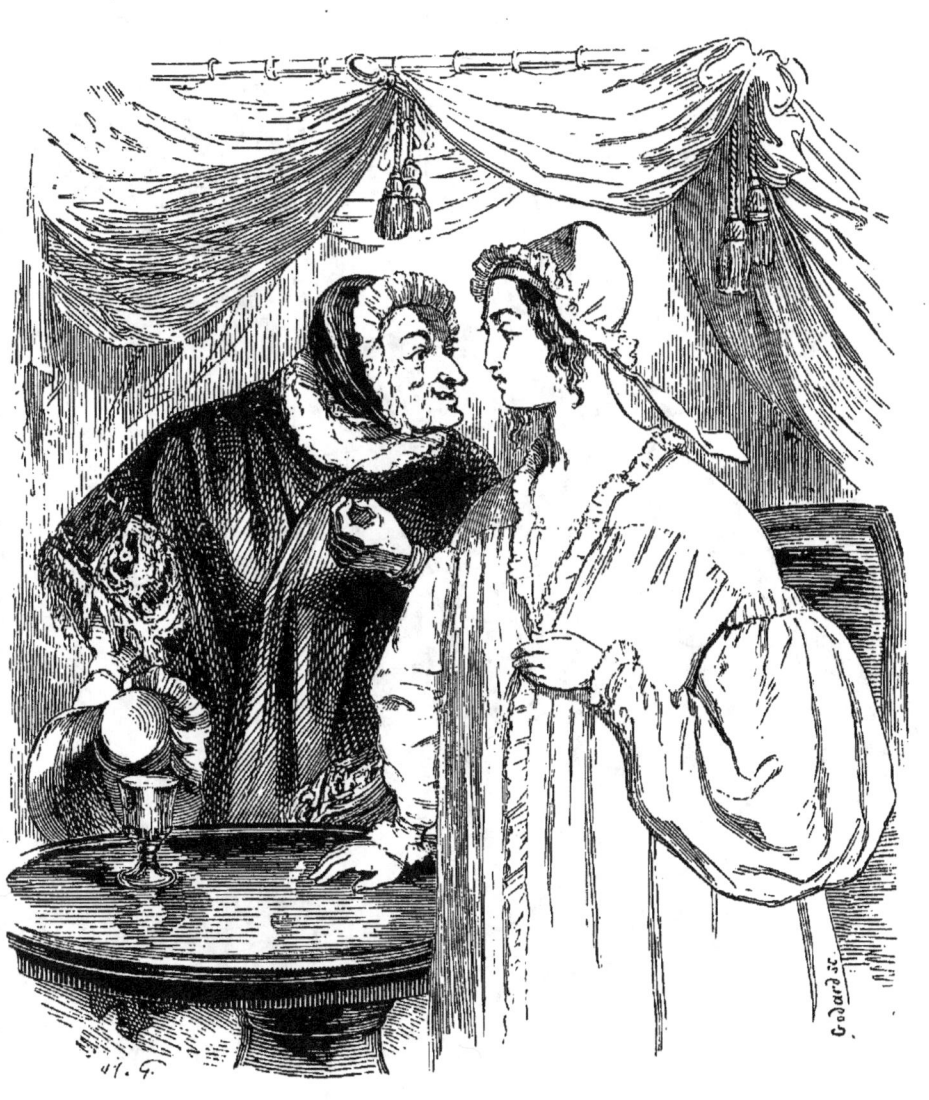

J. CLAYE, IMP.

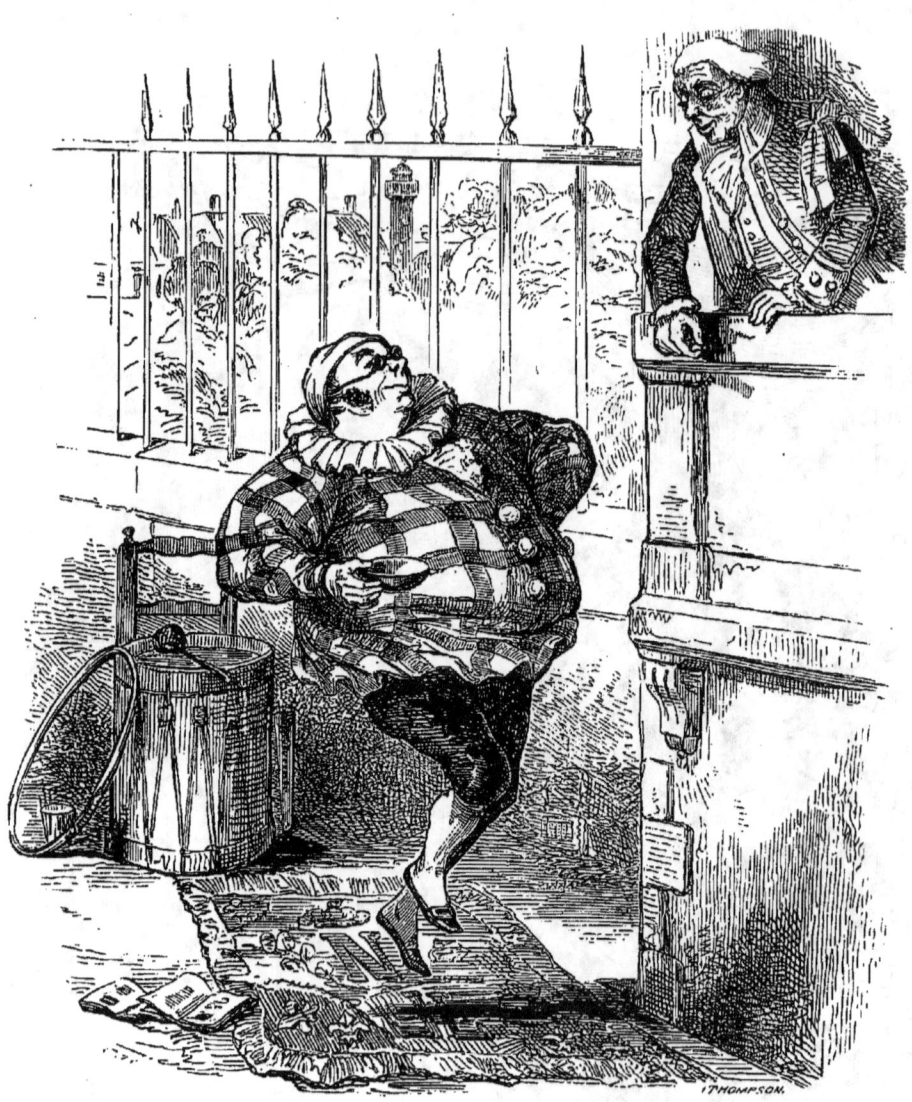

J. CLAYE, IMP.

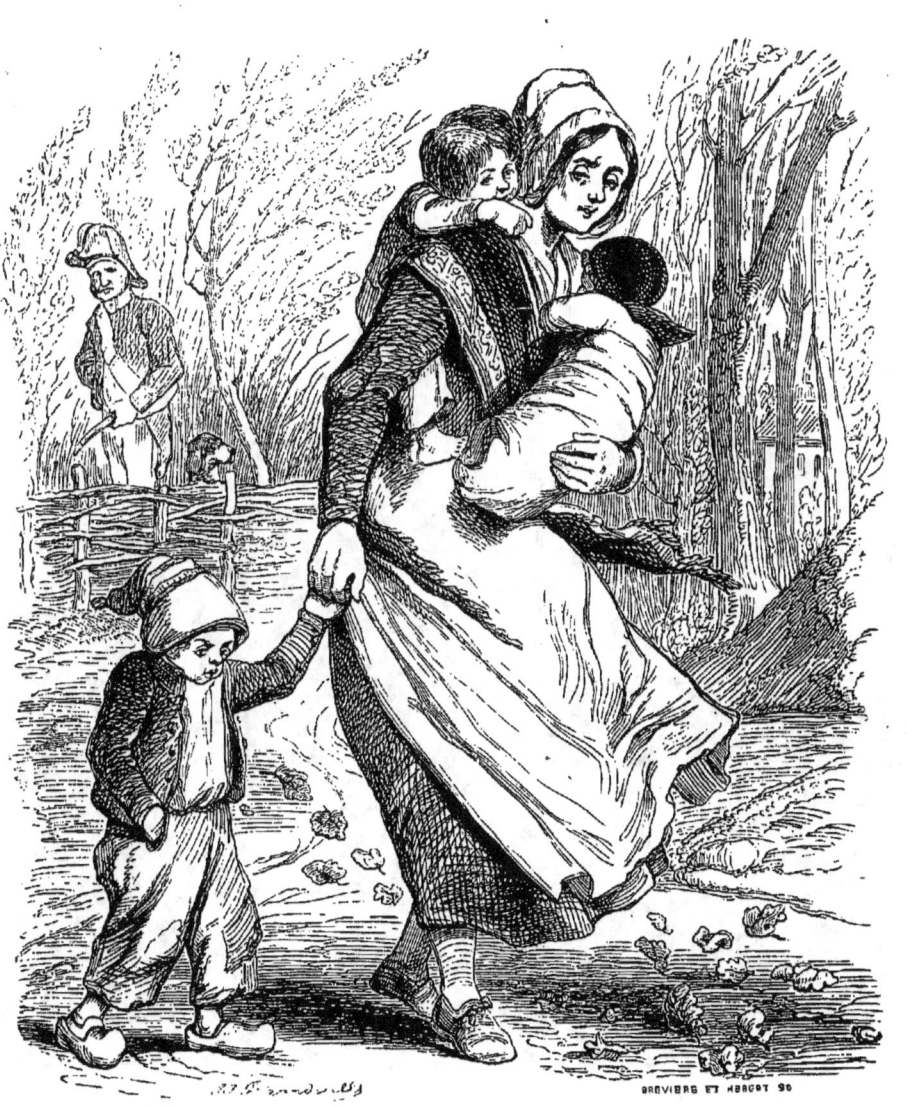

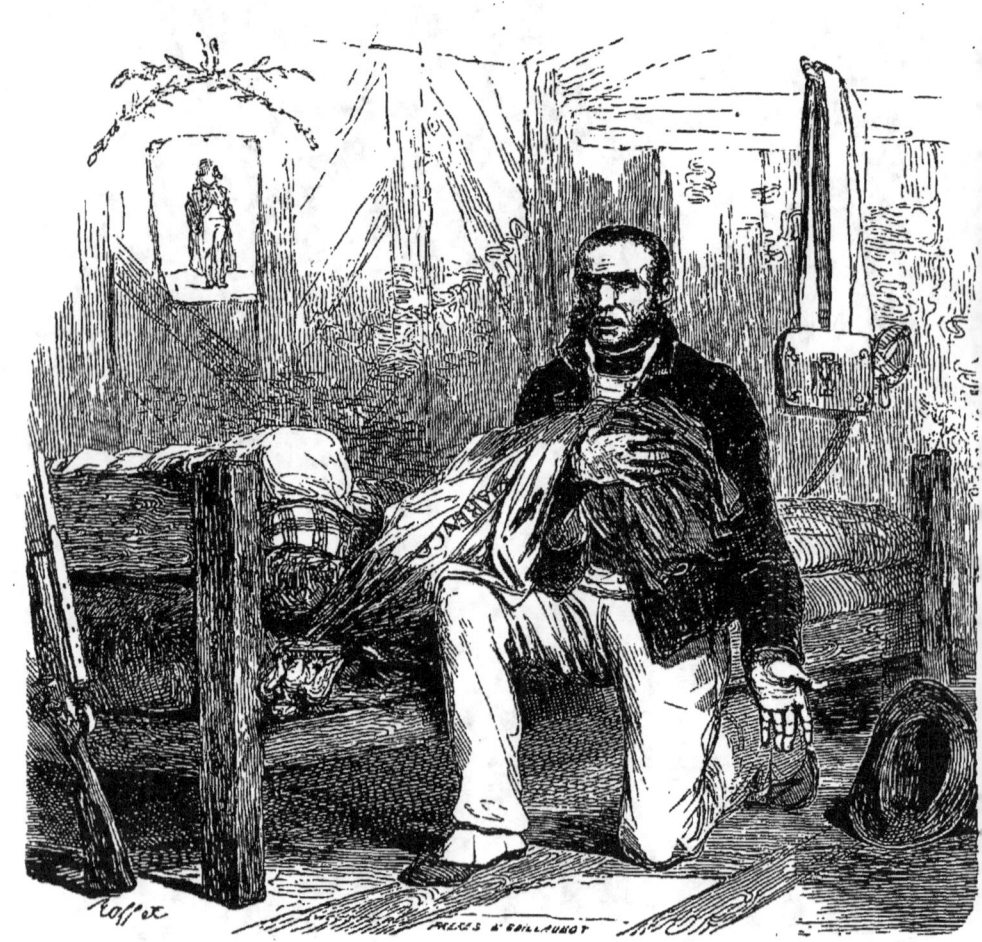

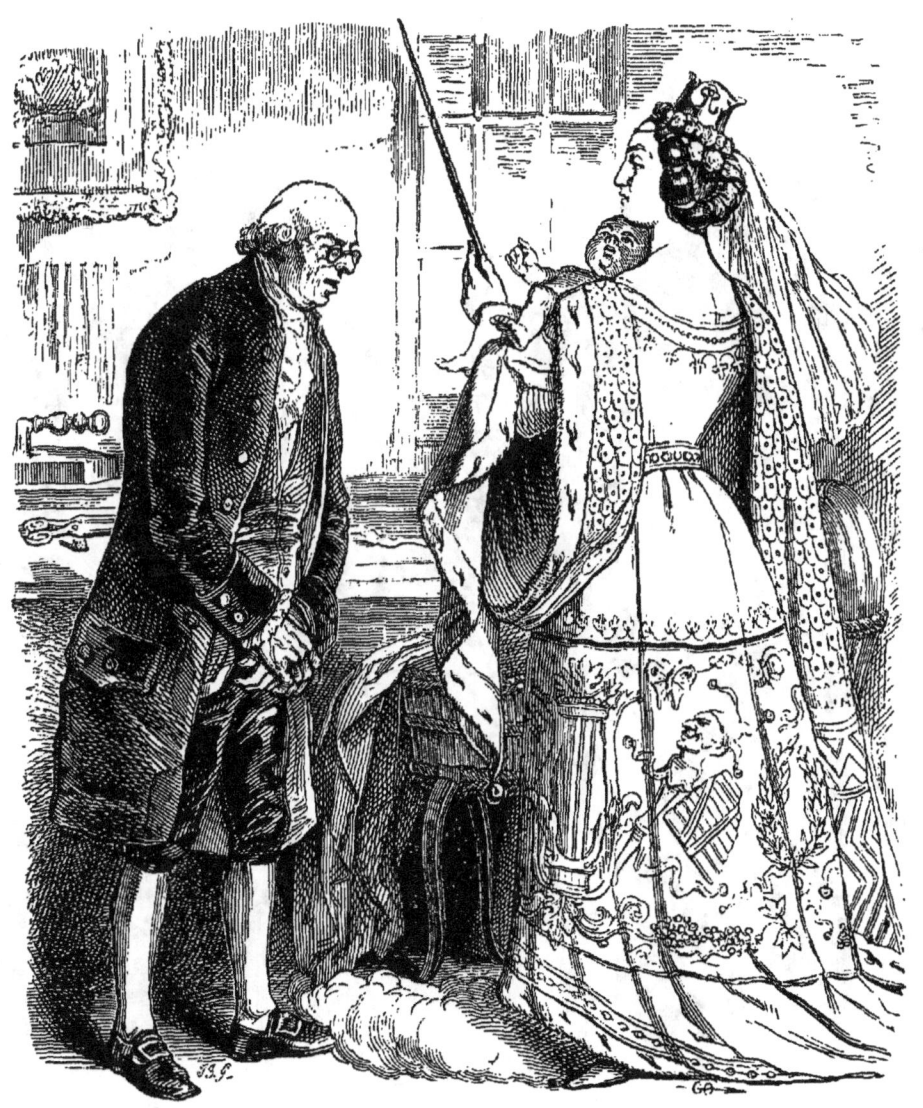

J. CLAYE, IMP.

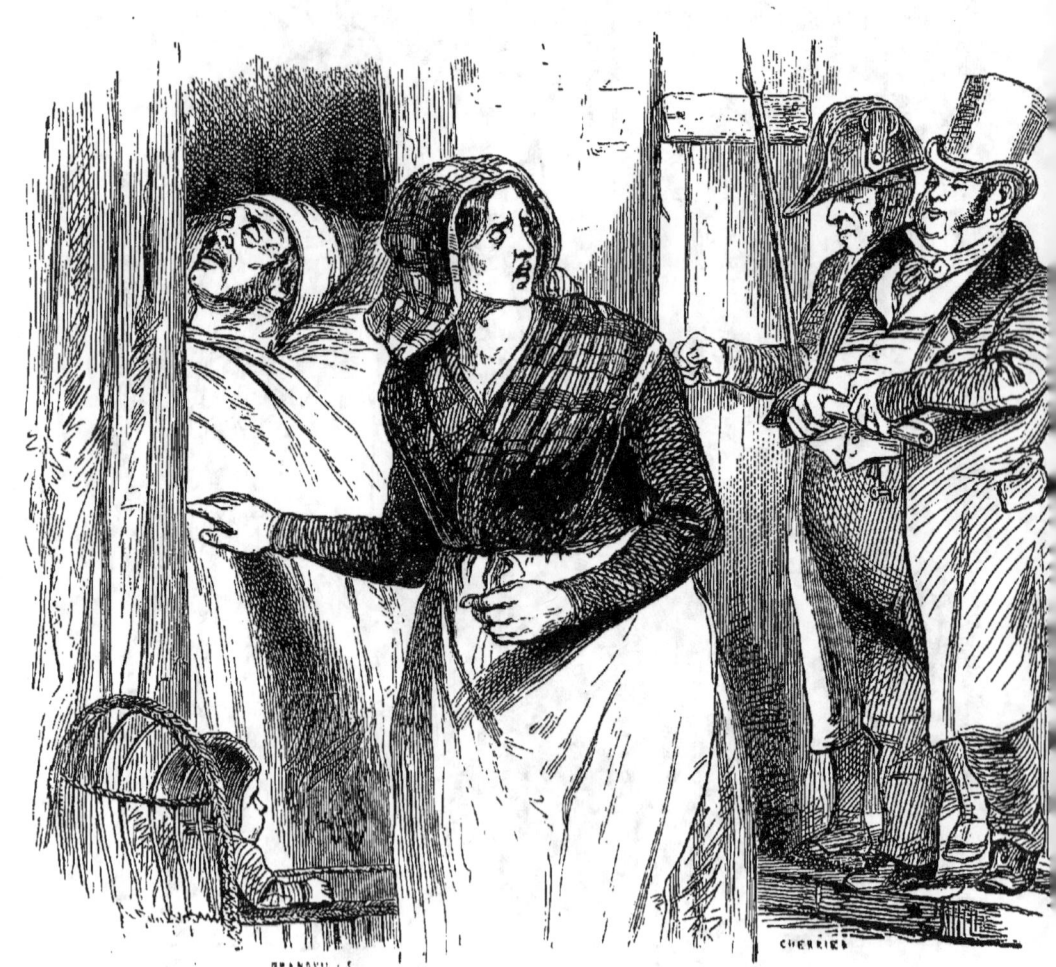

J. CLAYE, IMP.

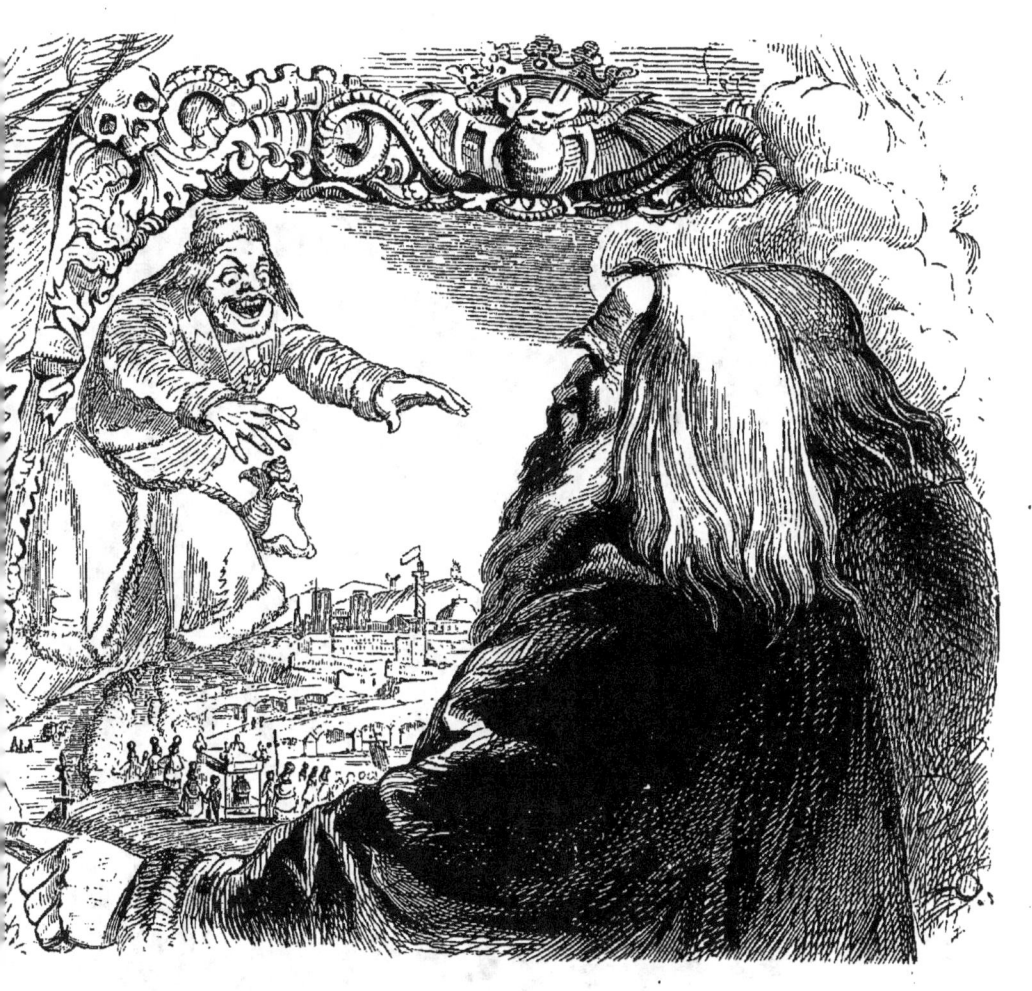

J. CLAYE, IMP.

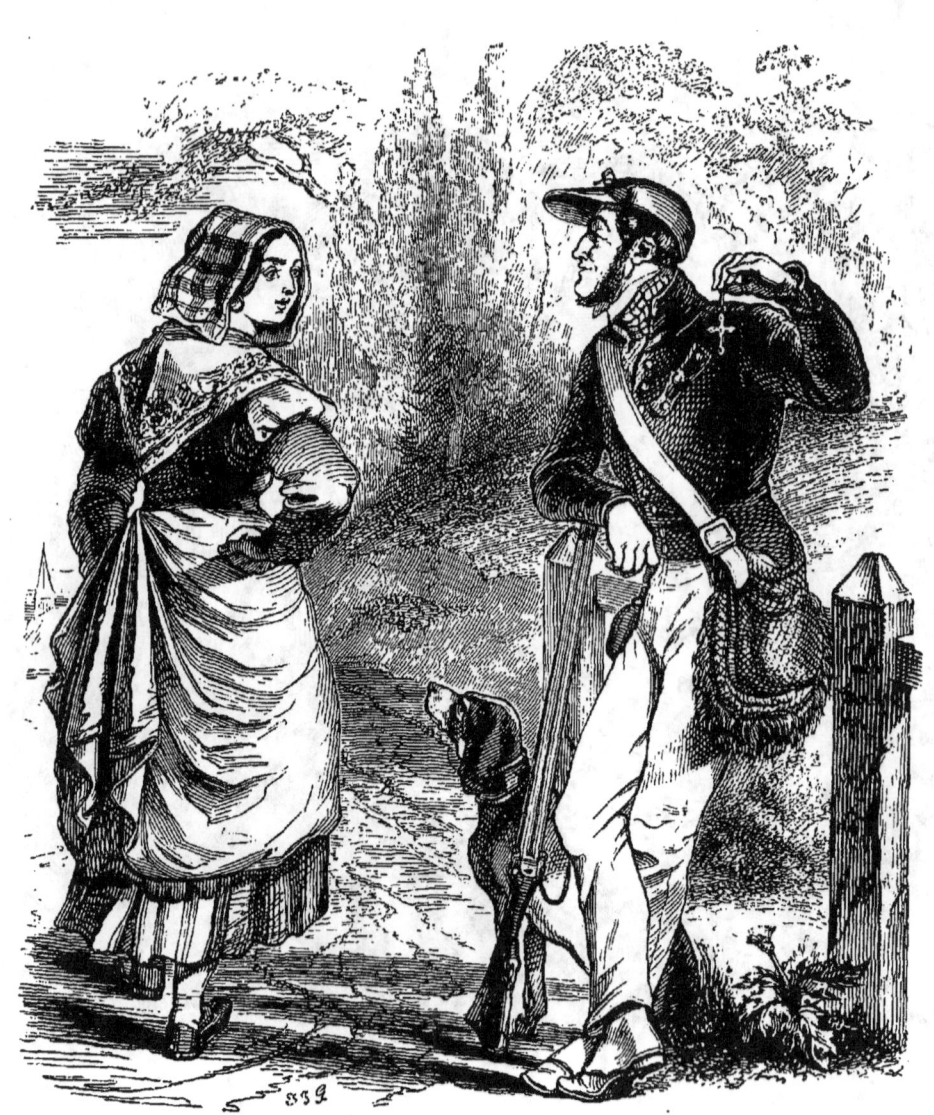

J. CLAYE, IMP.

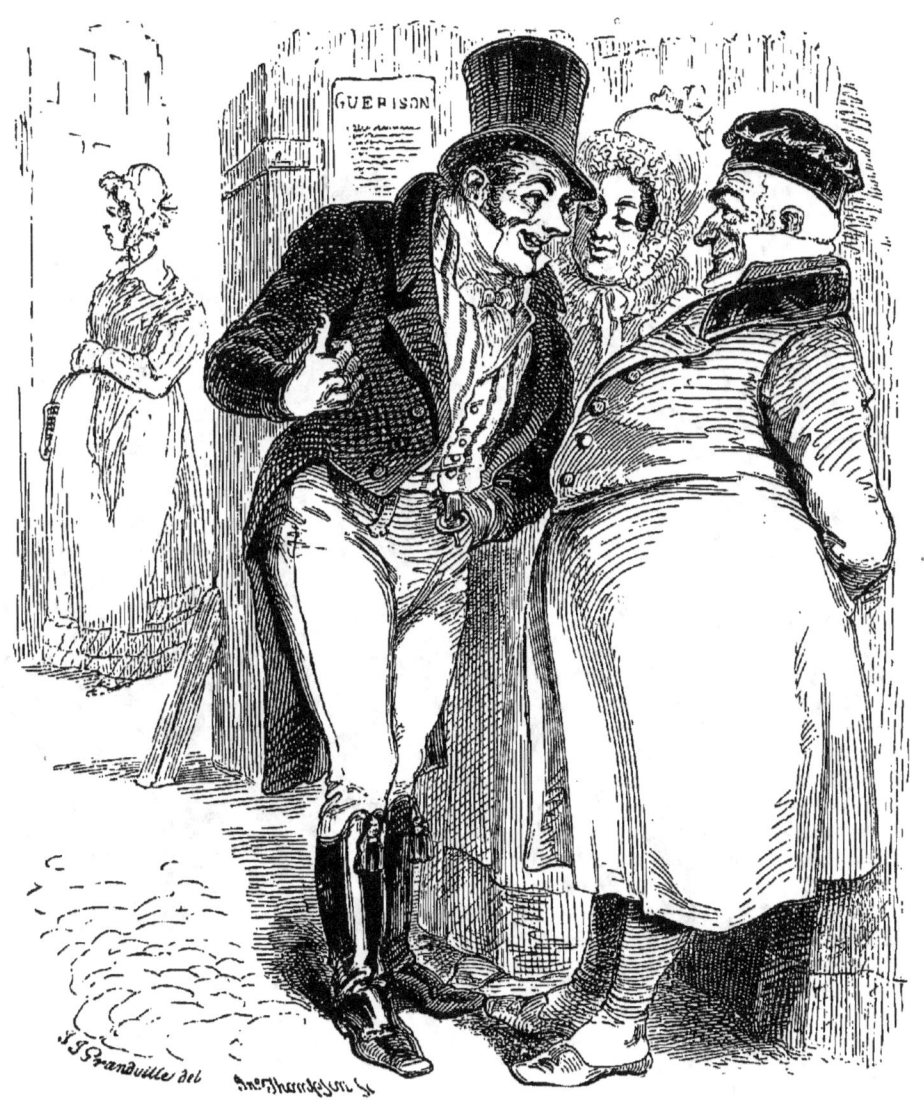

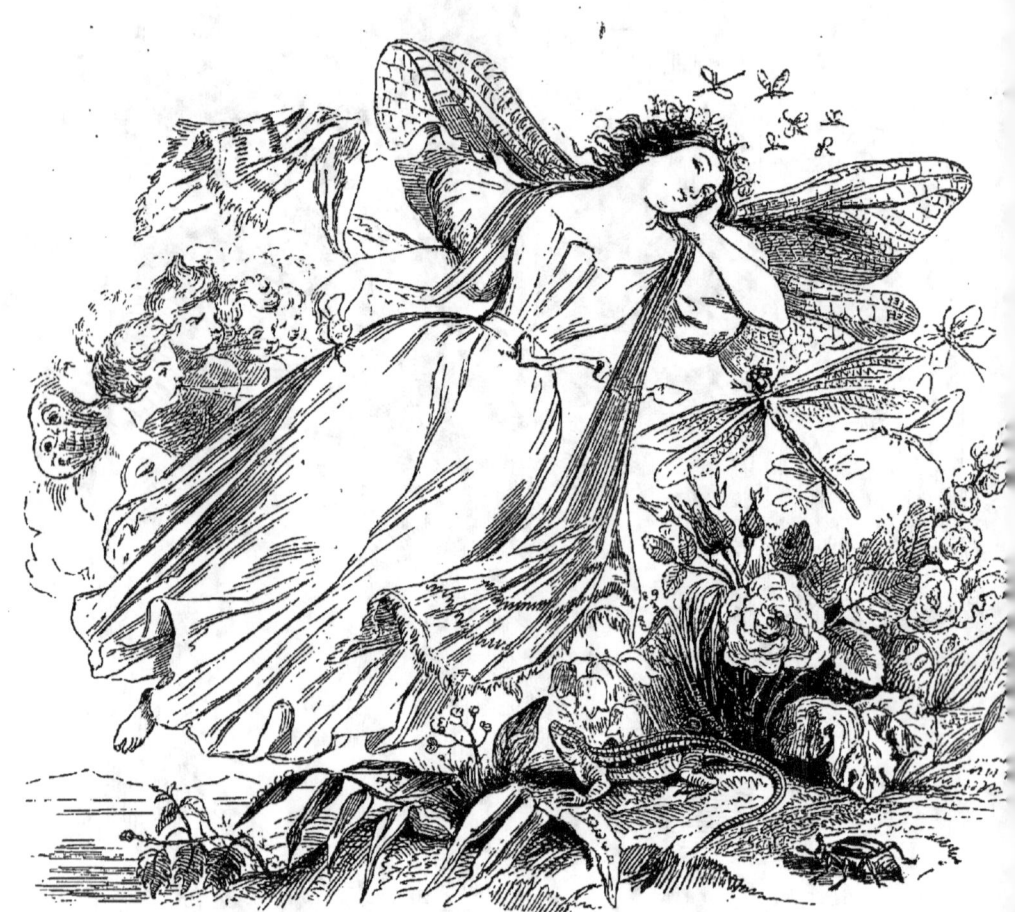

LA SYLPHIDE

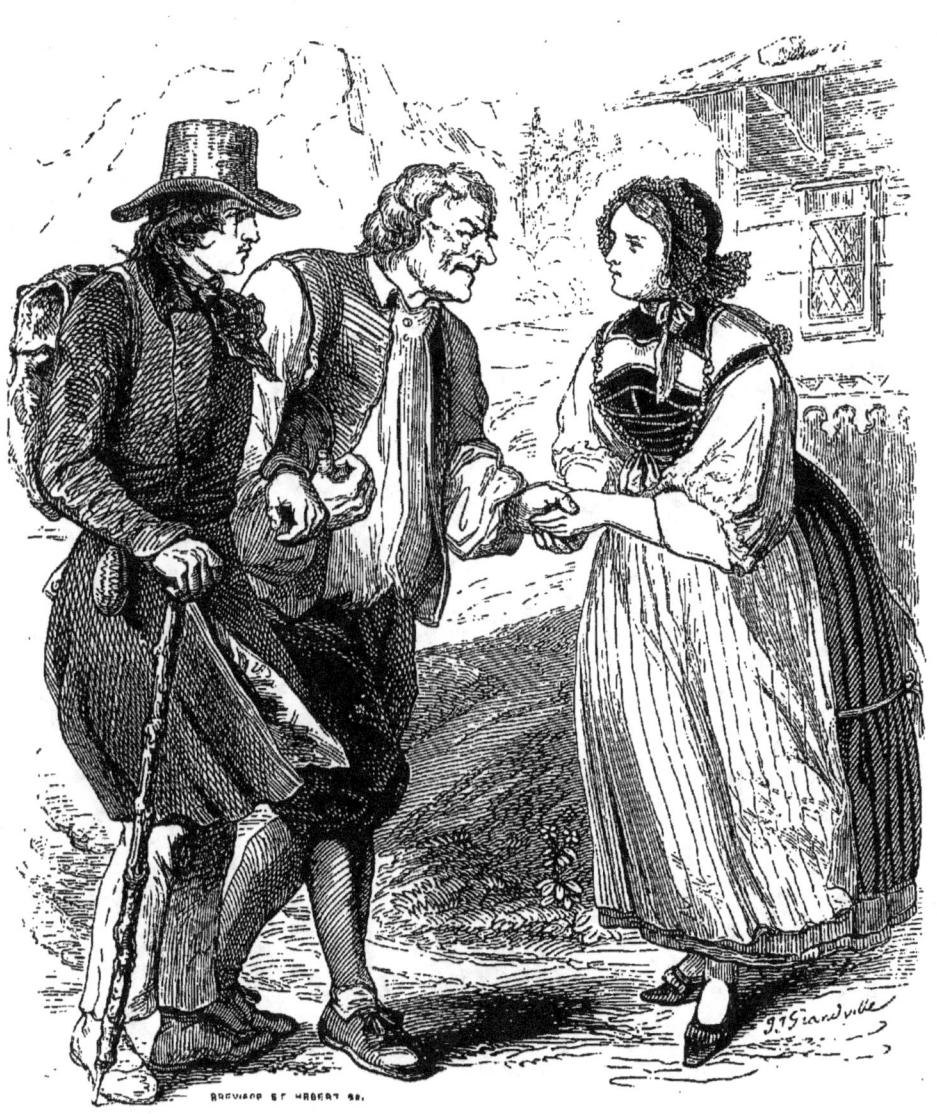

LE VOYAGEUR

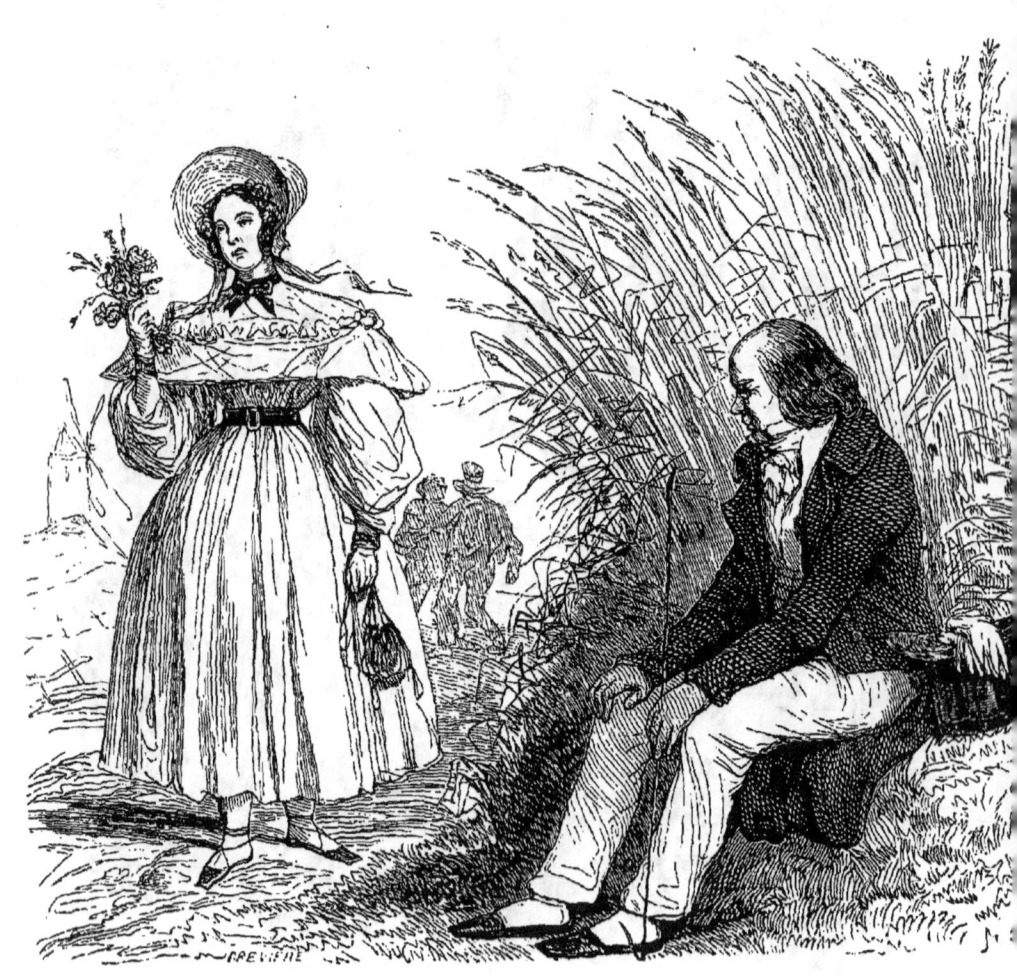

LA FILLE DU PEUPLE

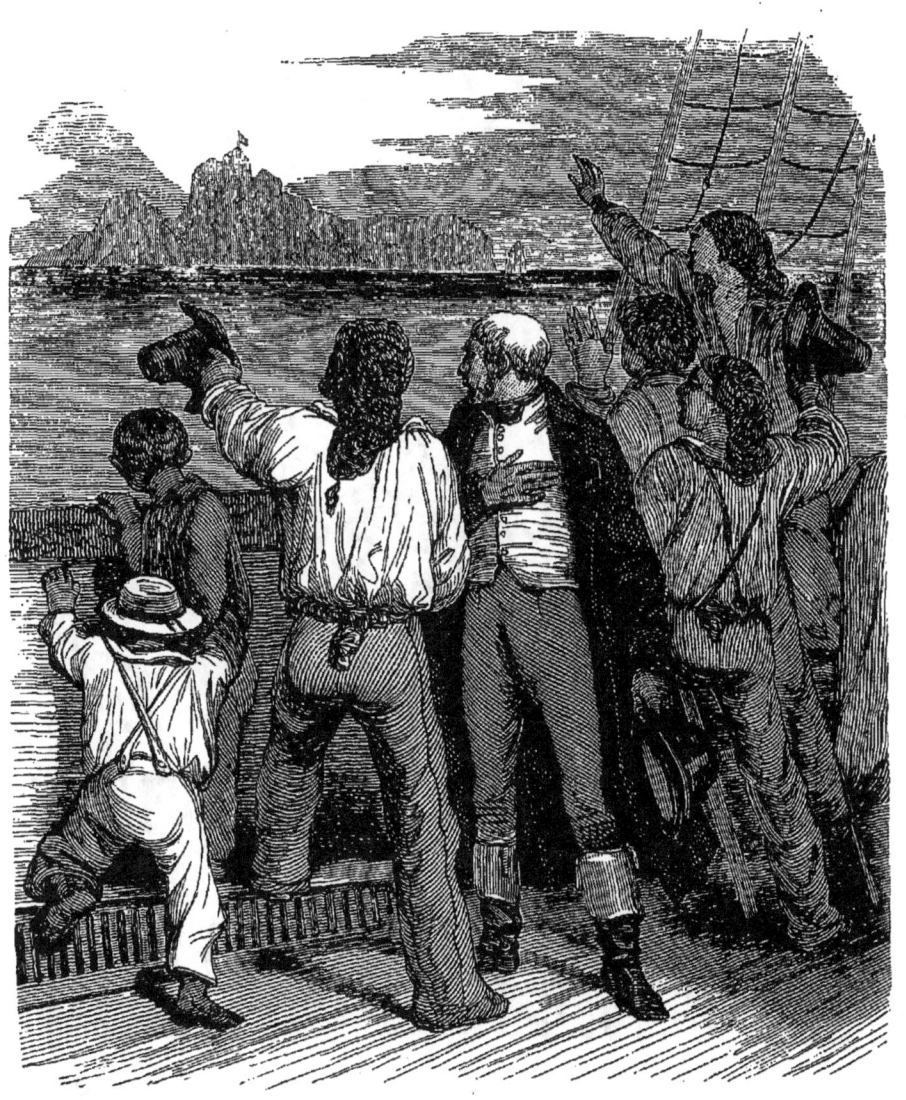

Imp. J. CLAYE — A. QUANTIN Sᵗ.

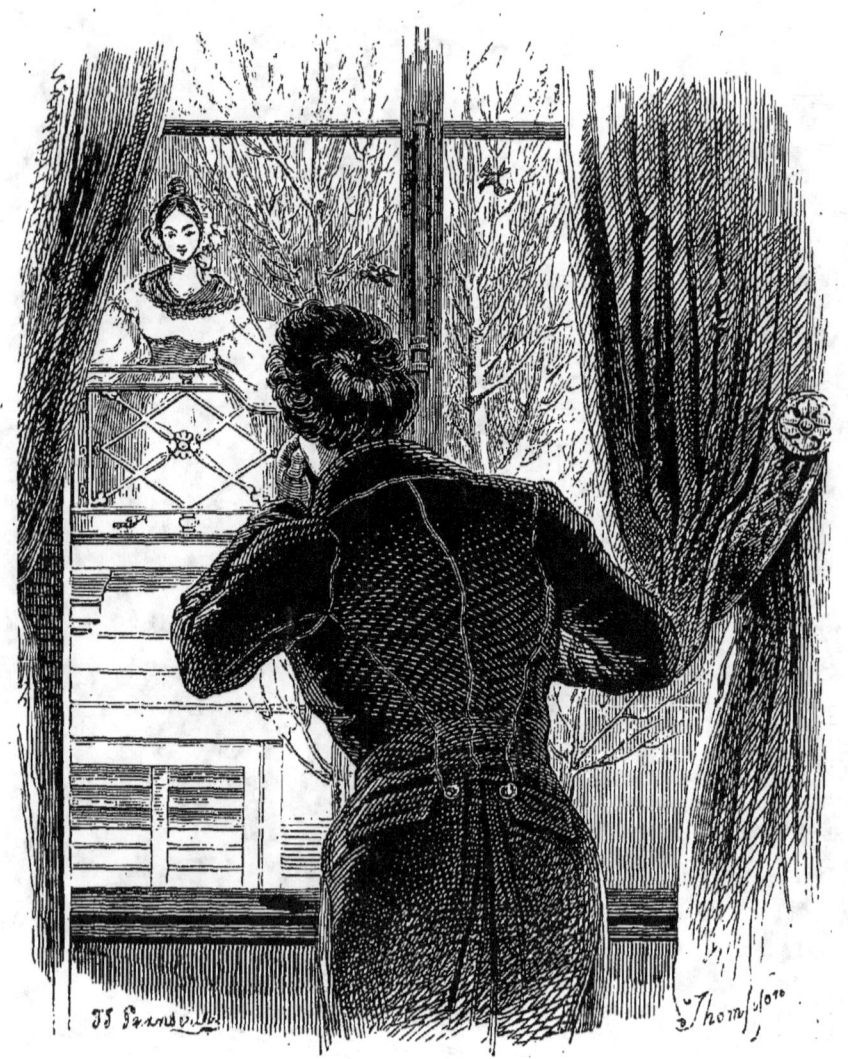

Imp. J. CLAYE. — A Quantin, Sr.

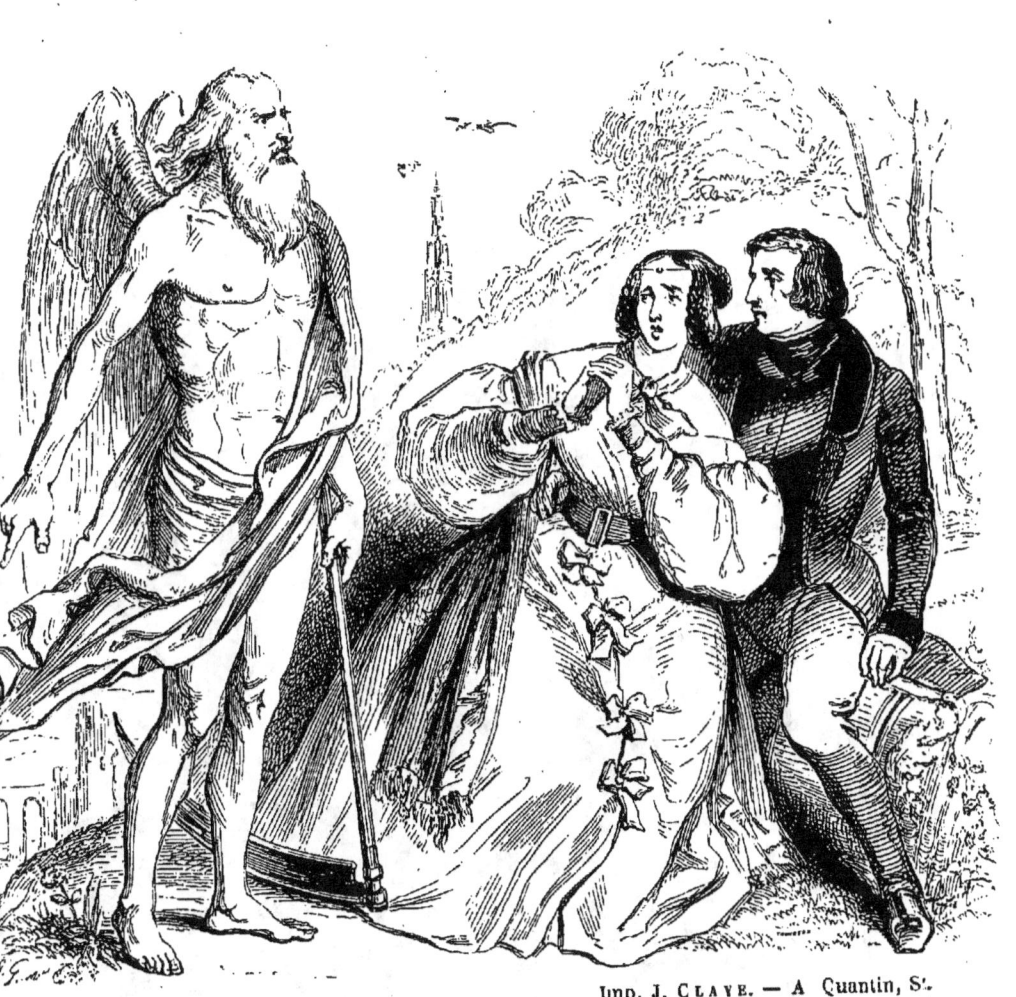

Imp. J. CLAYE. — A. Quantin, S^r.

LE TEMPS

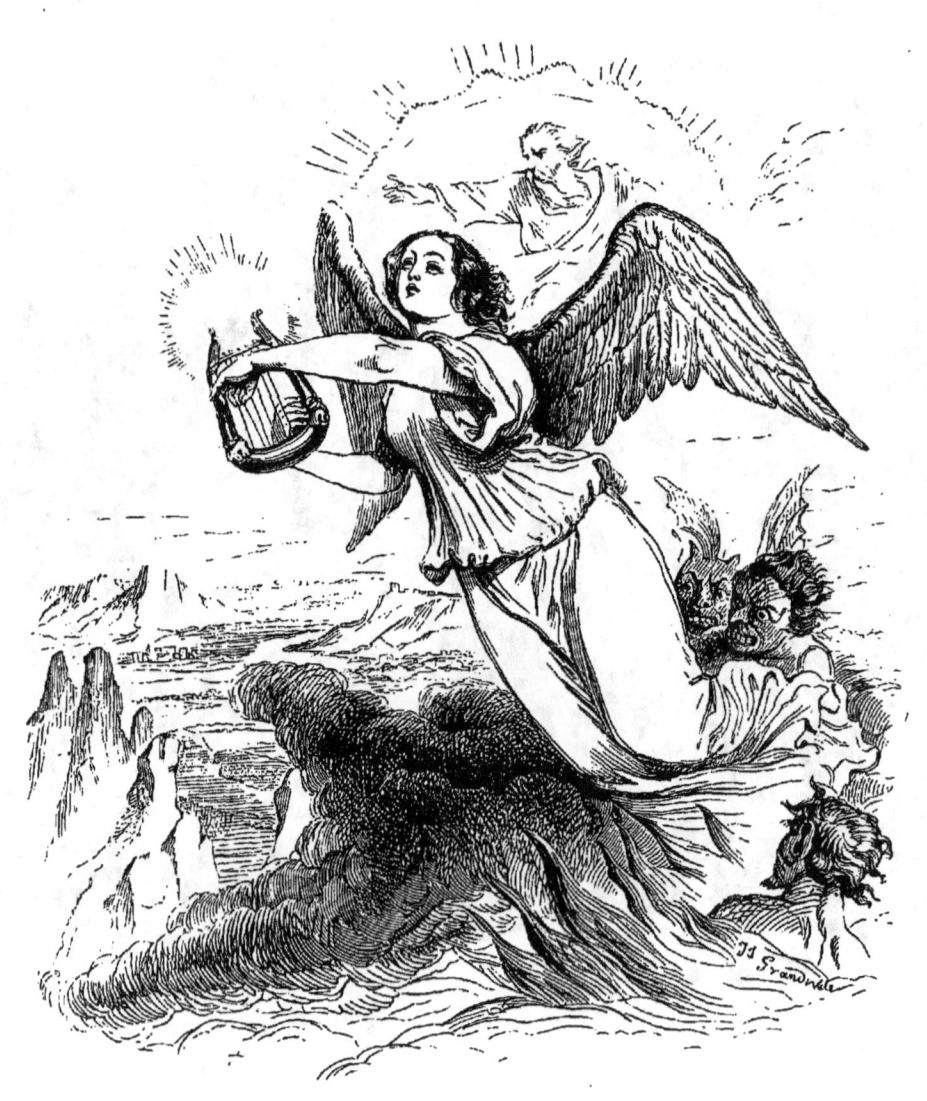

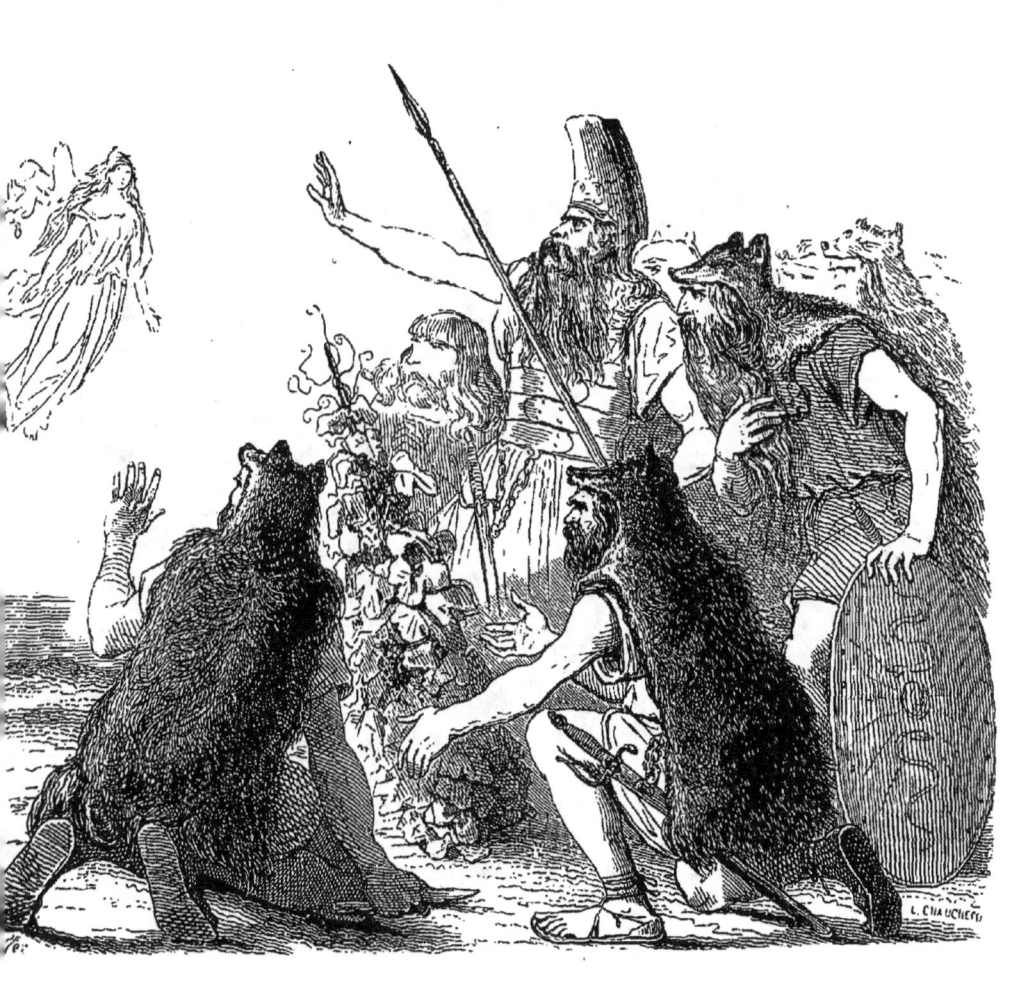

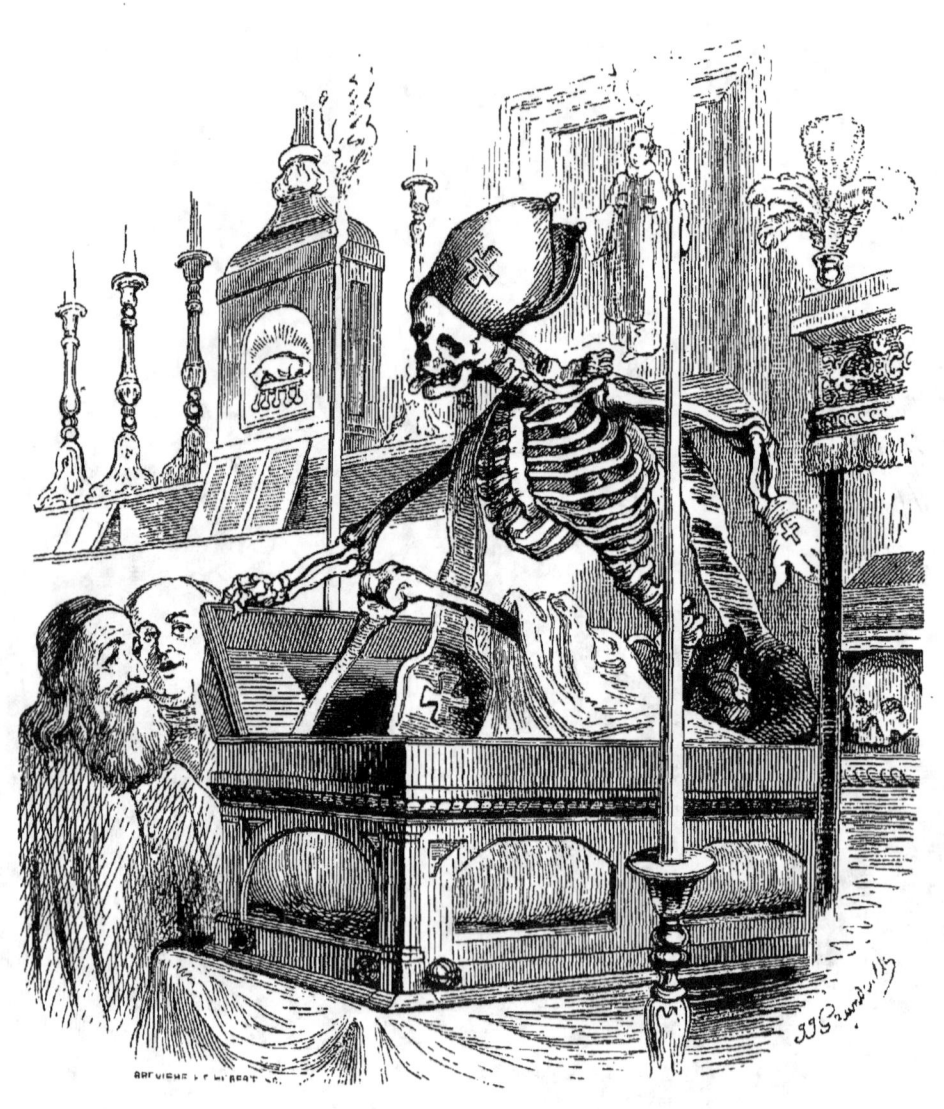

LES RELIQUES

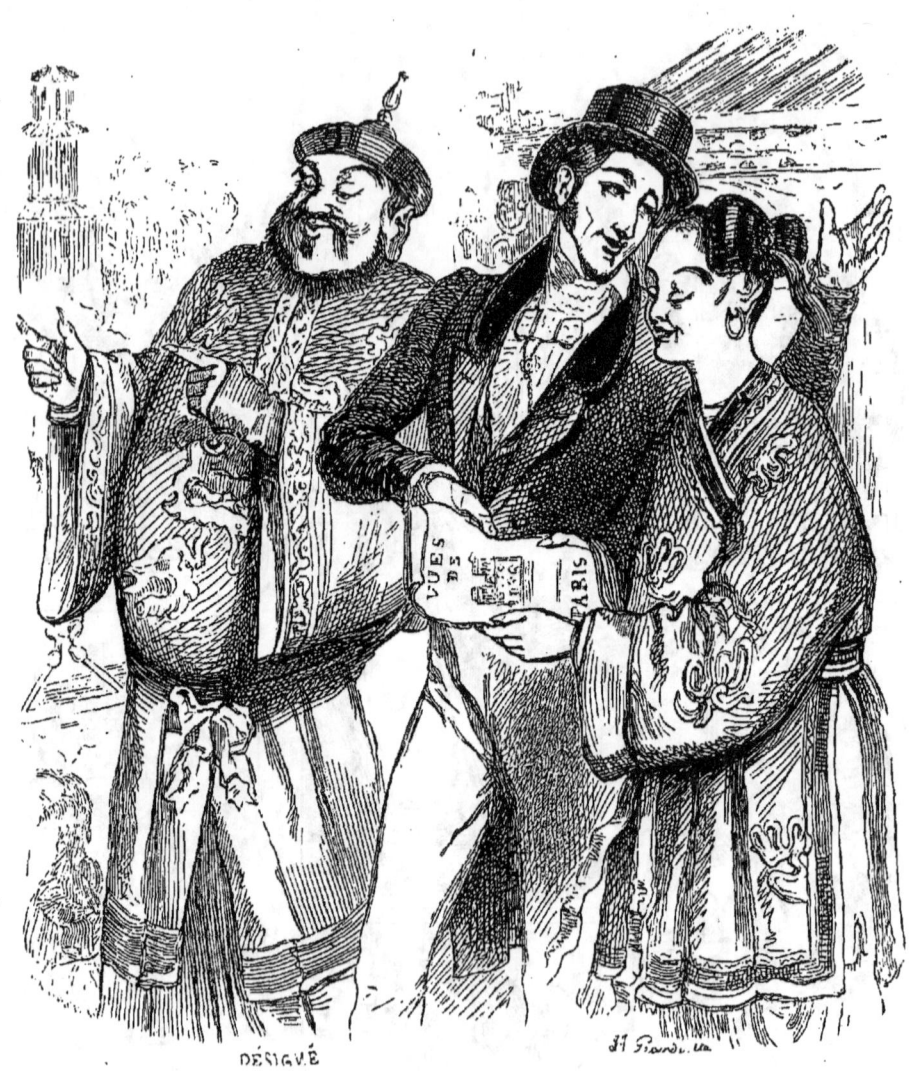

JEAN DE PARIS

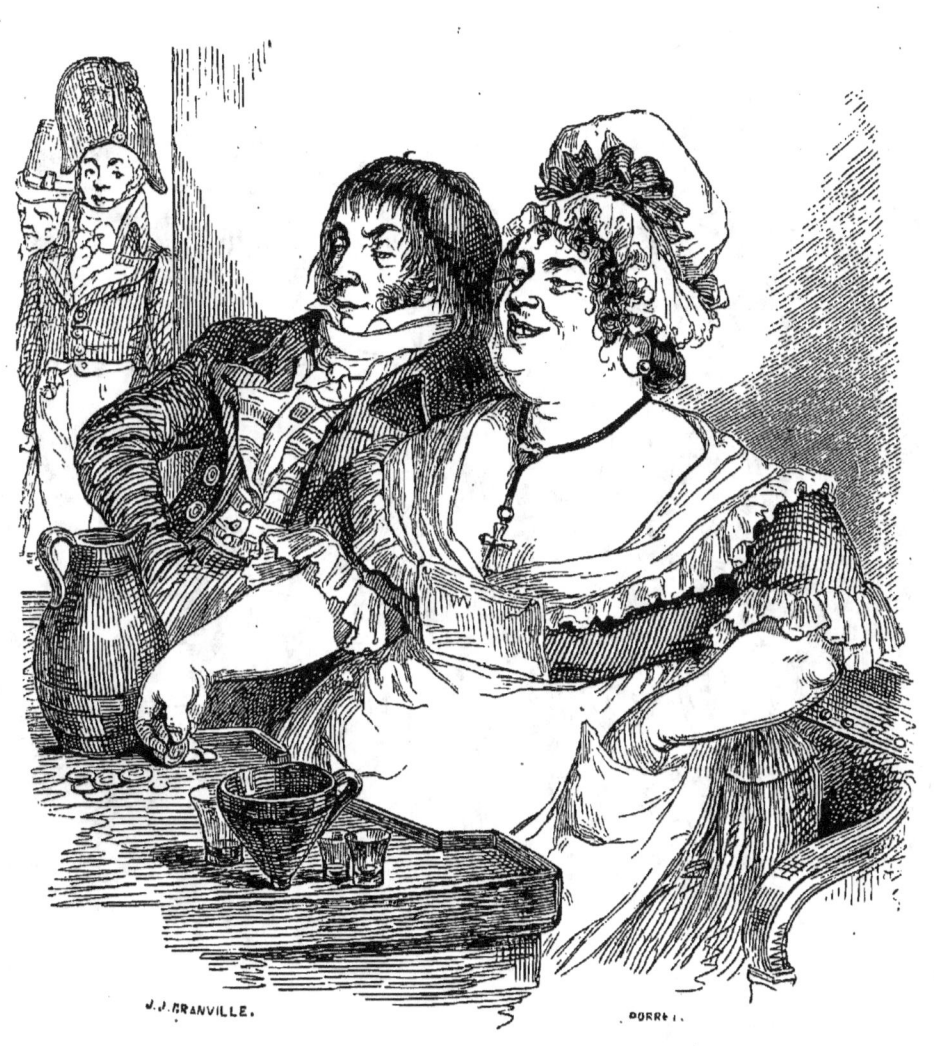

MADAME GRÉGOIRE.

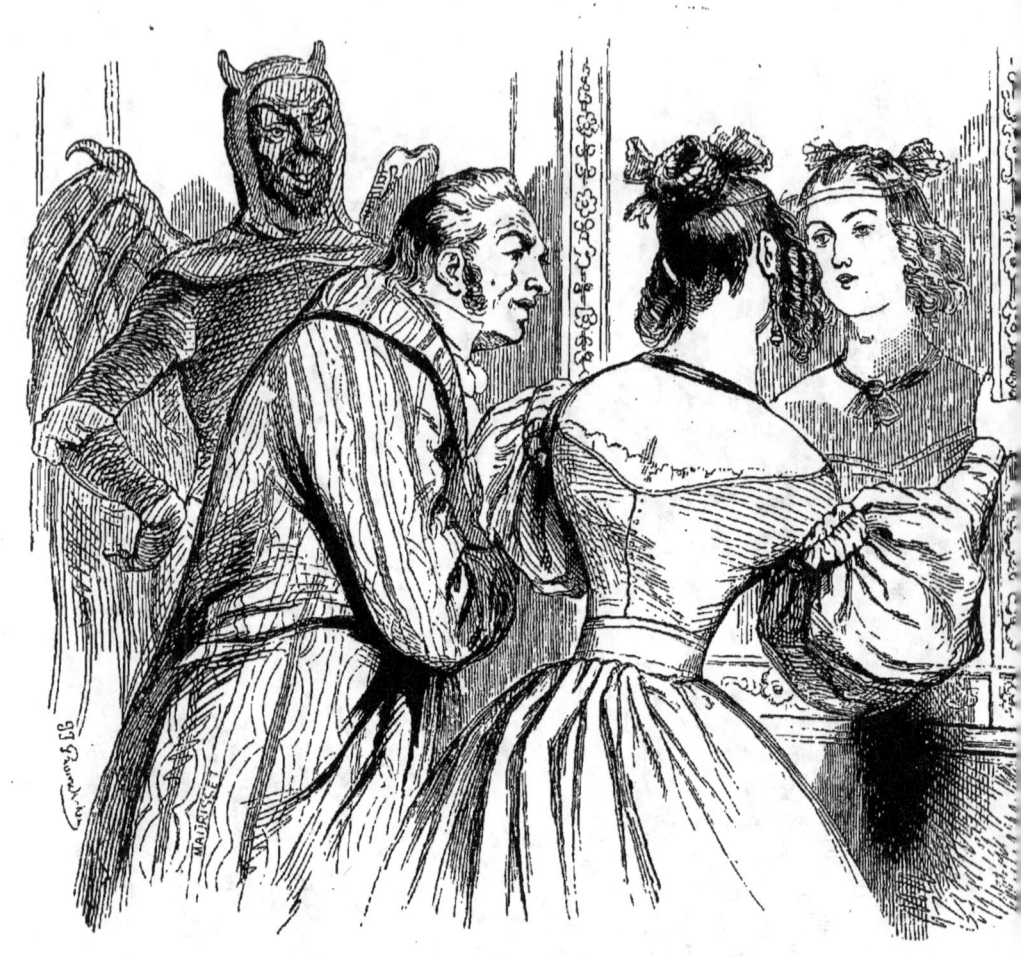

LAIDEUR ET BEAUTÉ

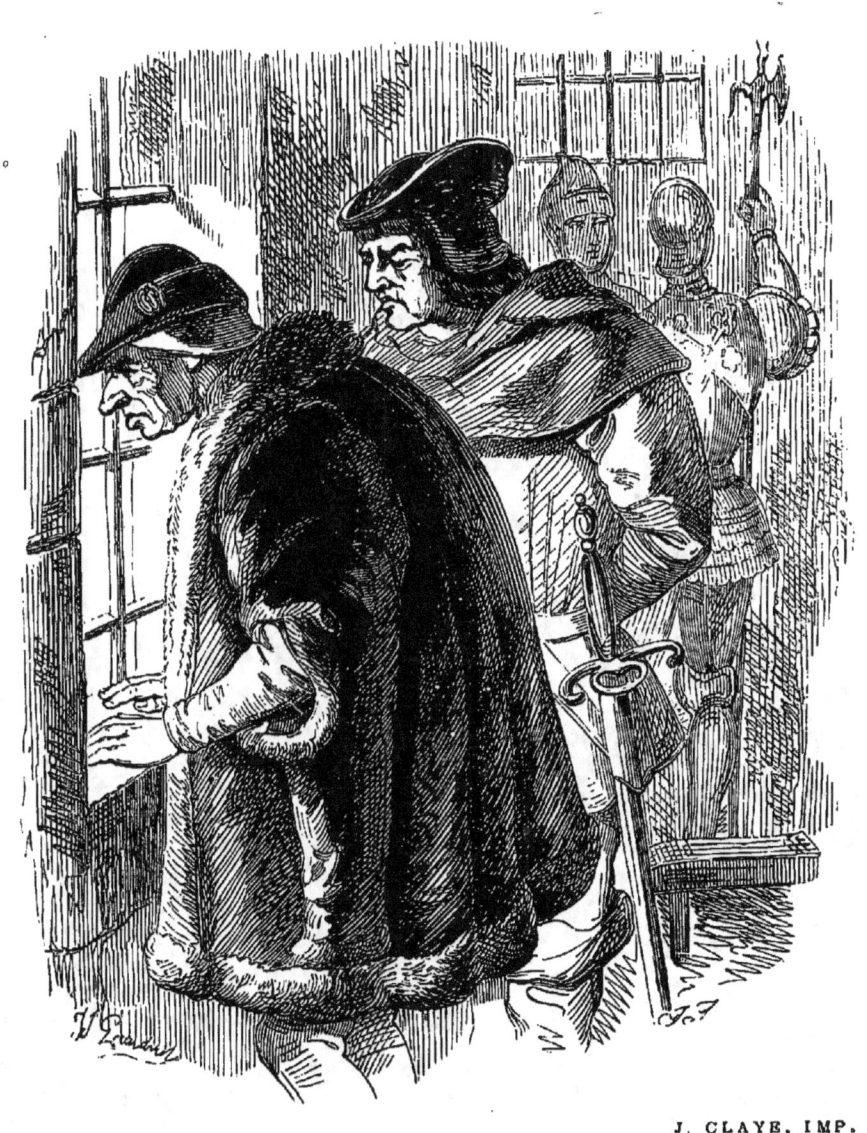

LOUIS XI.

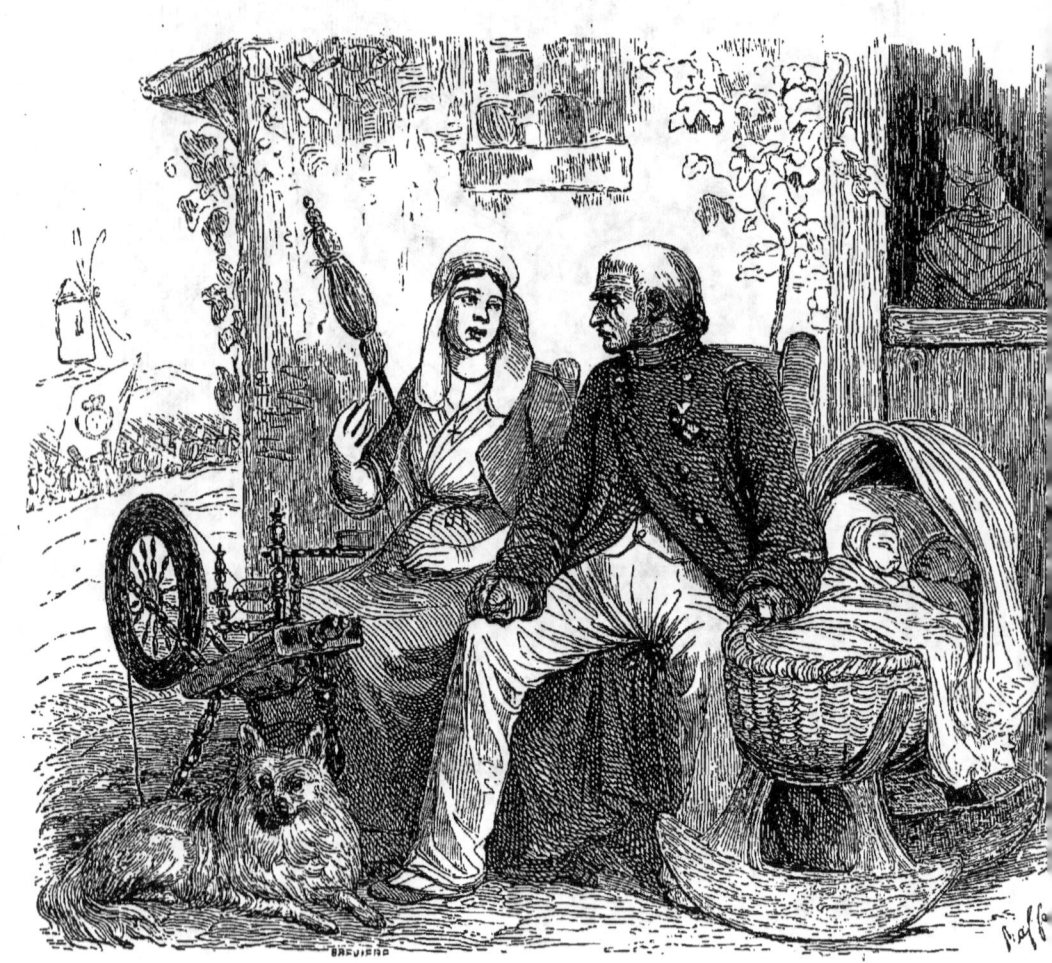

J. CLAYE, IMP.

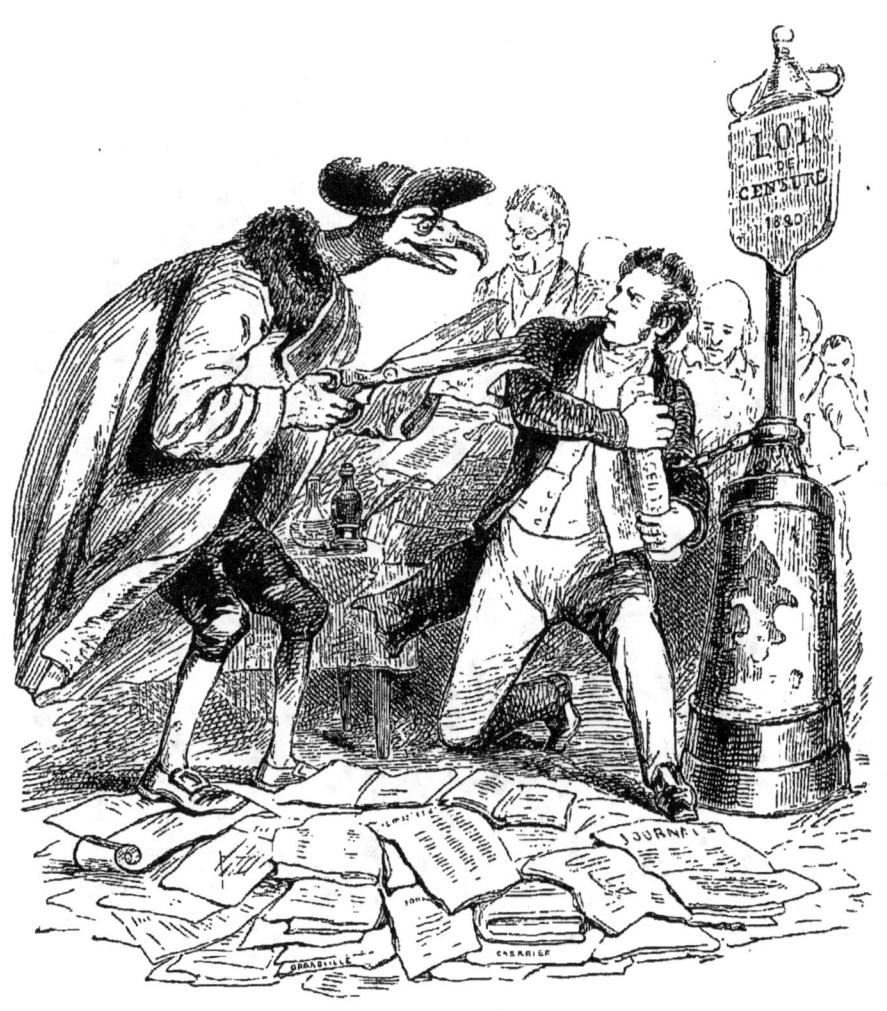

LE CENSEUR

JEANNETTE.

LES BOXEURS.

FRÉTILLON.

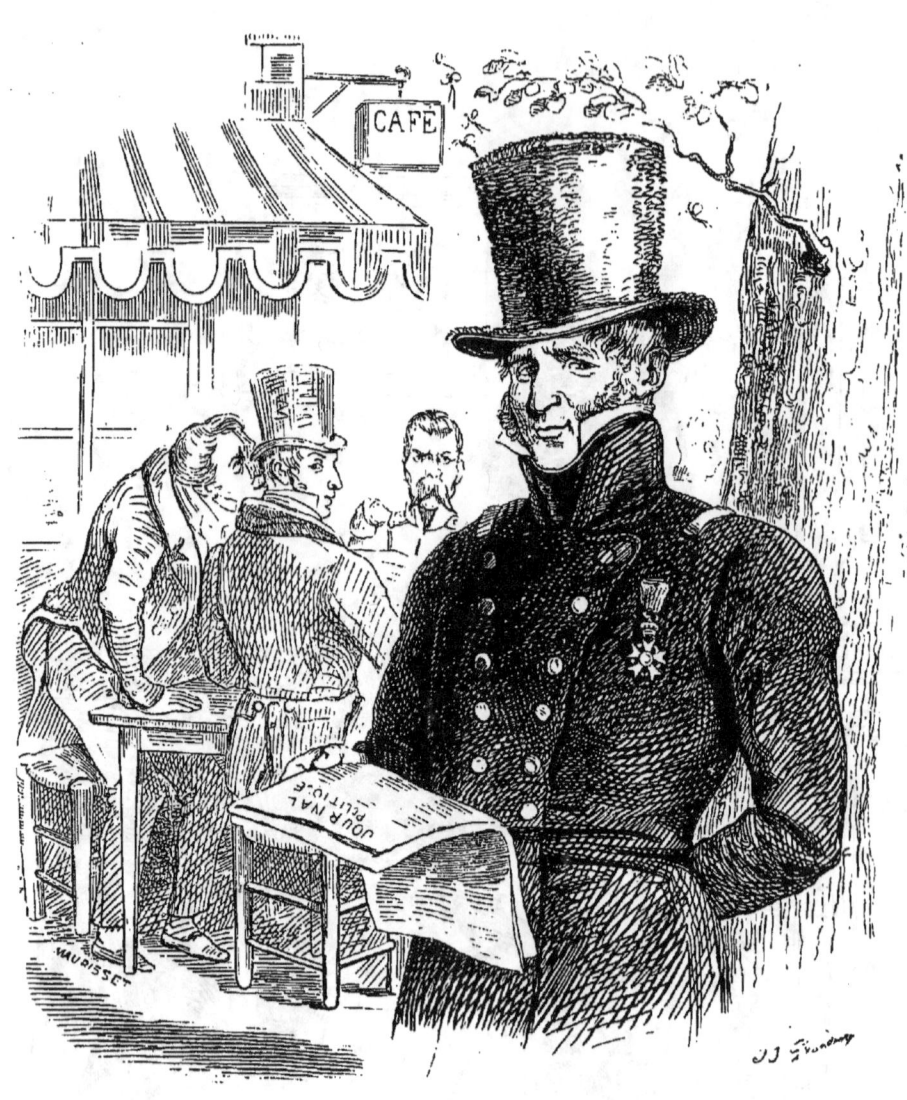

M. JUDAS.

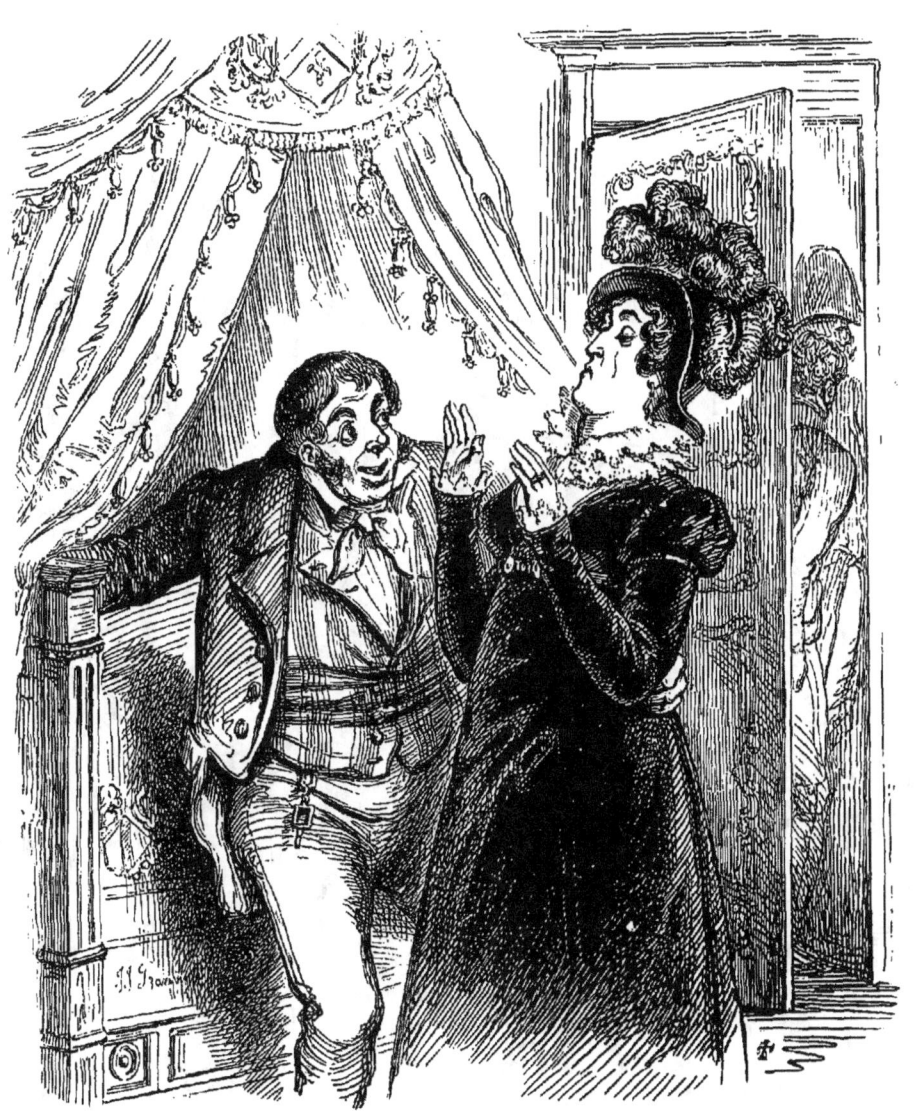

LA MARQUISE DE PRETINTAILLE.

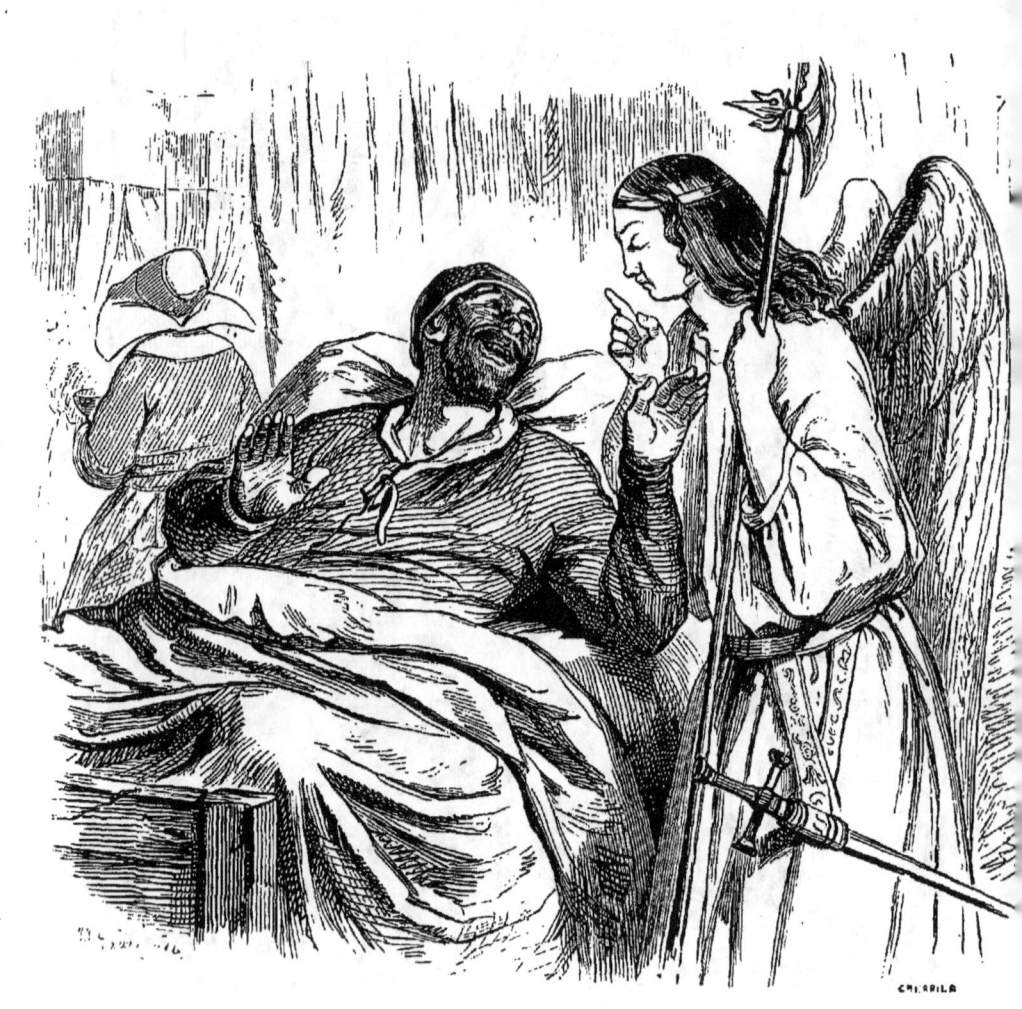

L'ANGE GARDIEN.

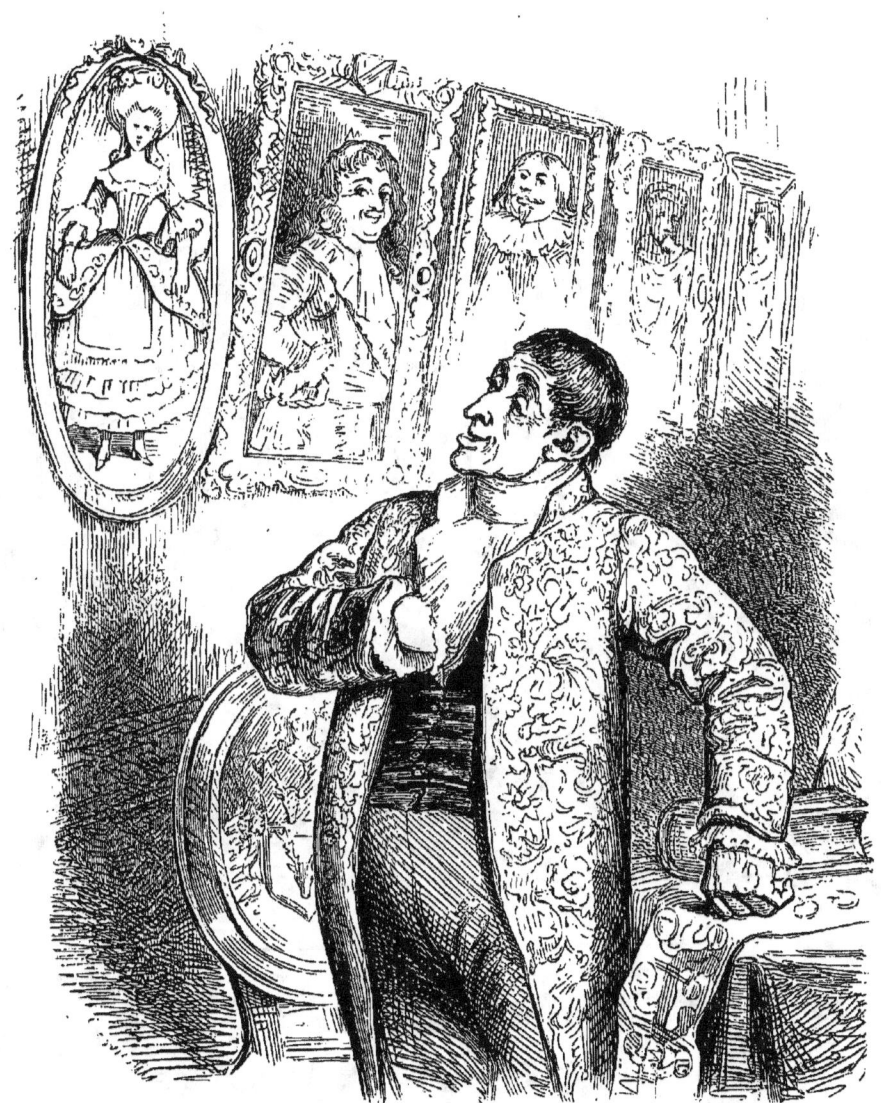

J. CLAYE, IMP.

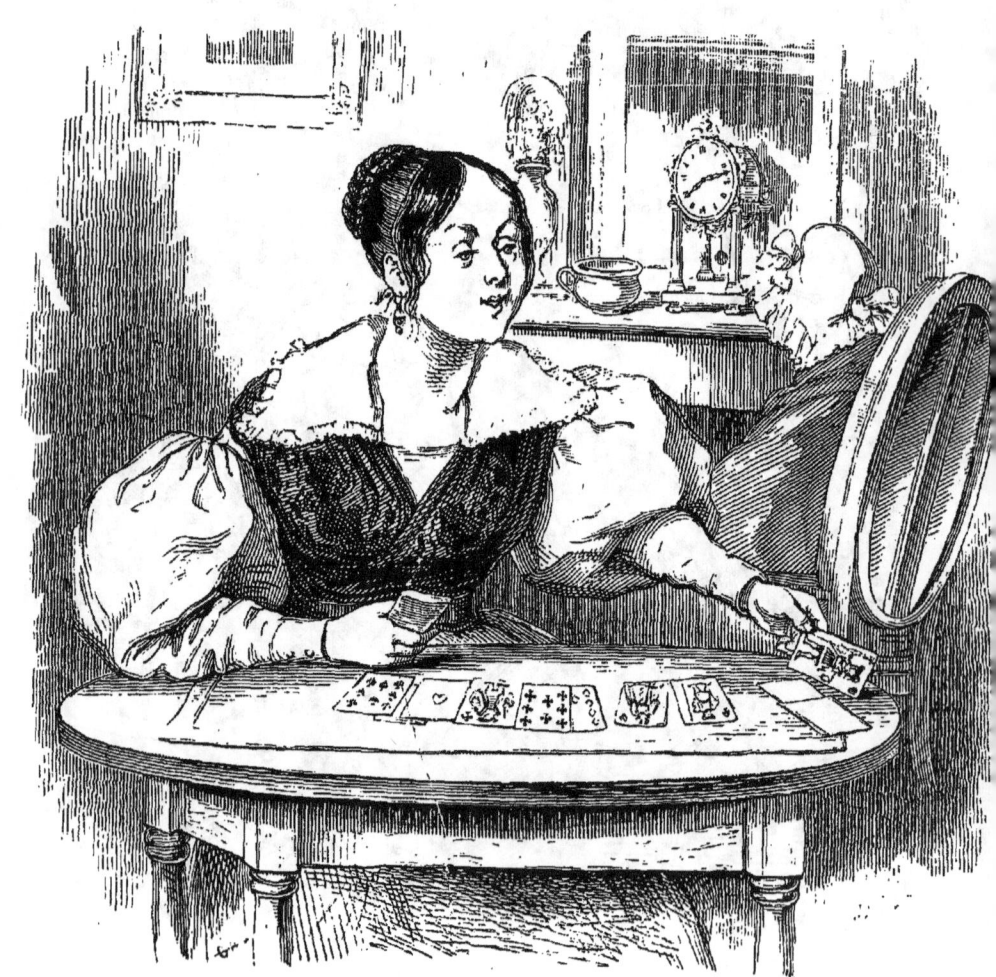

J. CLAYE. IMP.

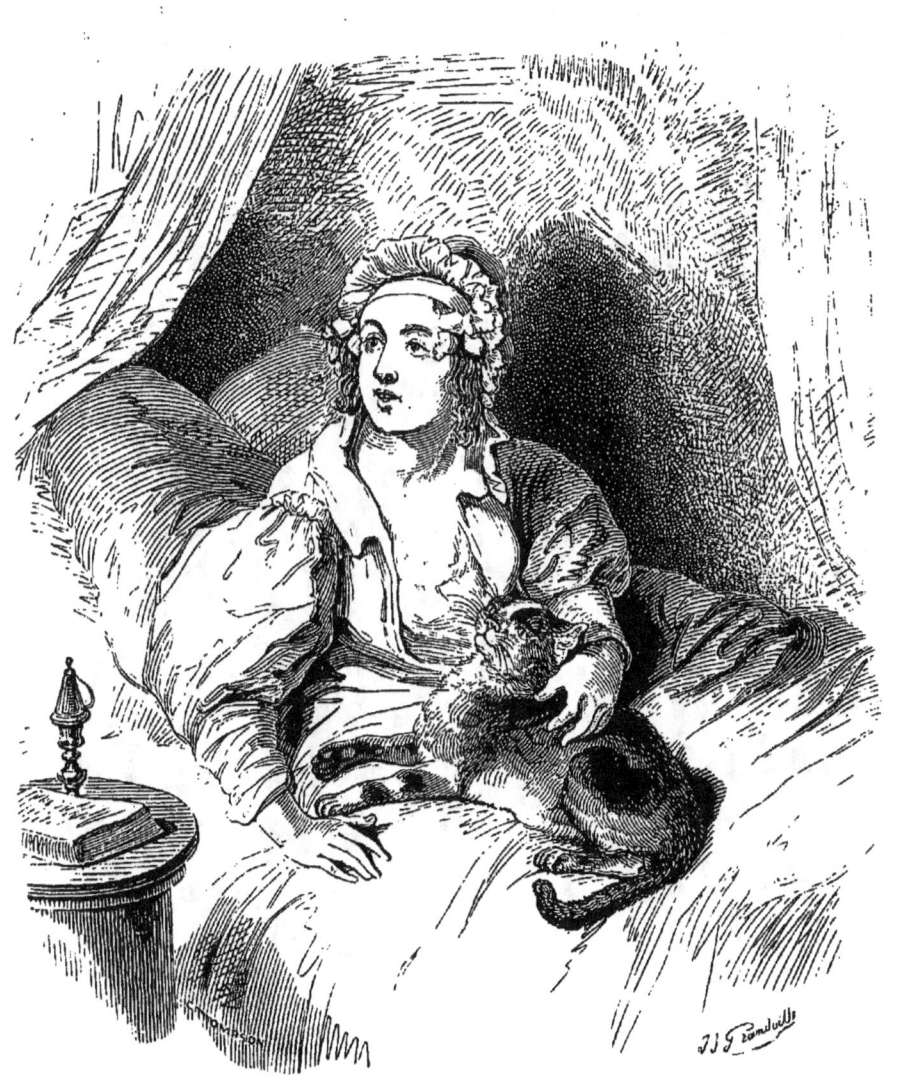

J. CLAYE, IMP.

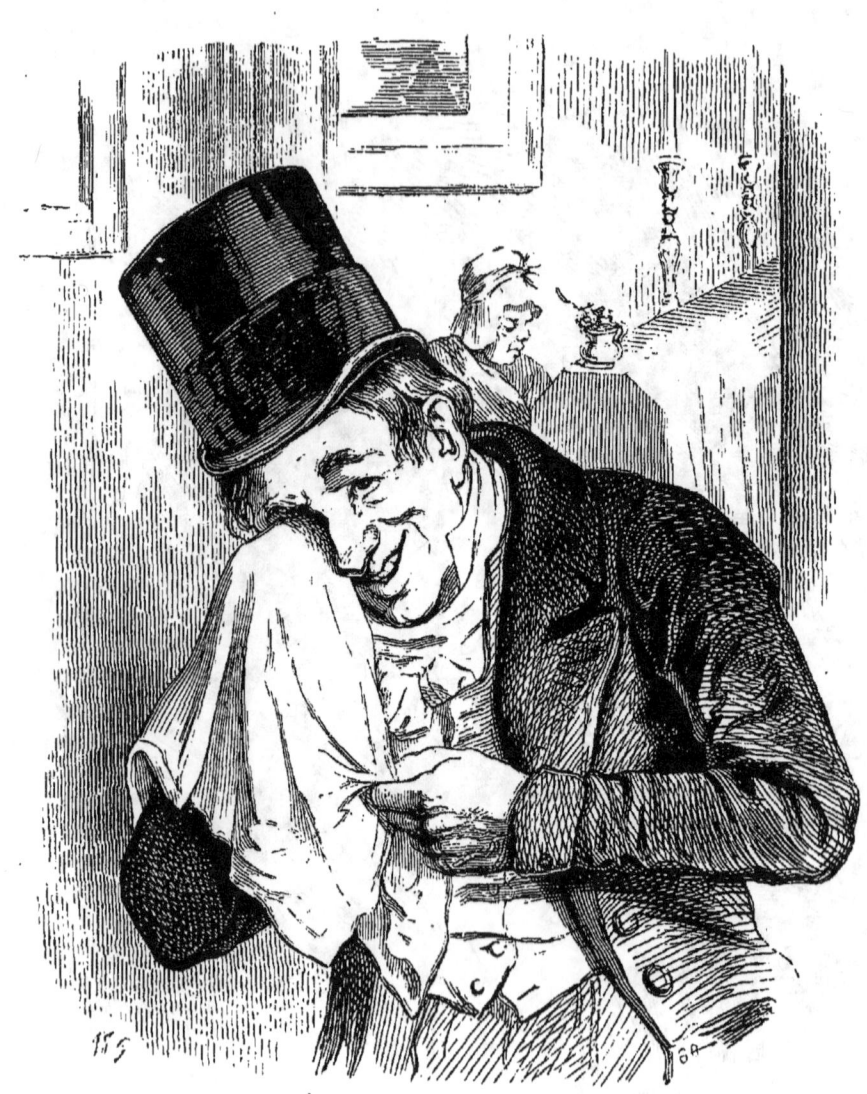

DE PROFUNDIS.

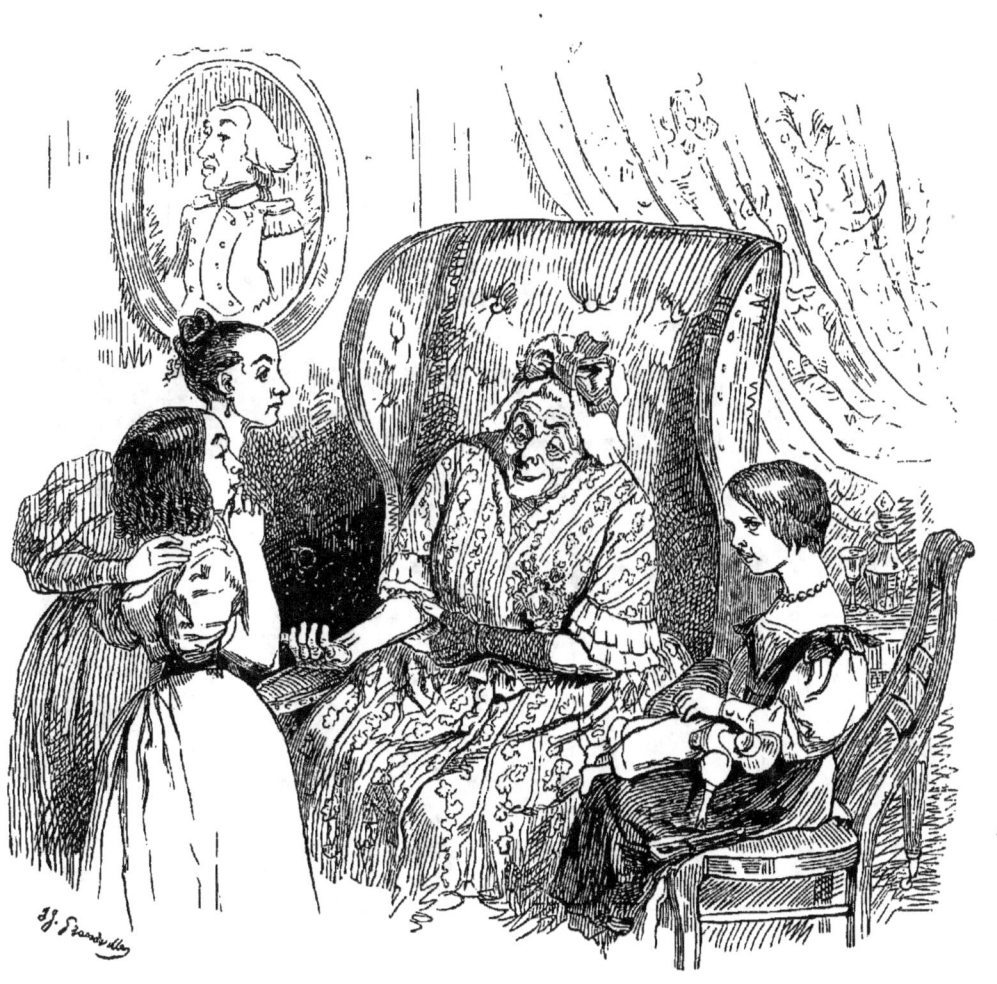

MA GRAND'MÈRE.

LES CAPUCINS.

PASSEZ, JEUNES FILLES

LE ROI D'YVETOT.

LE SÉNATEUR

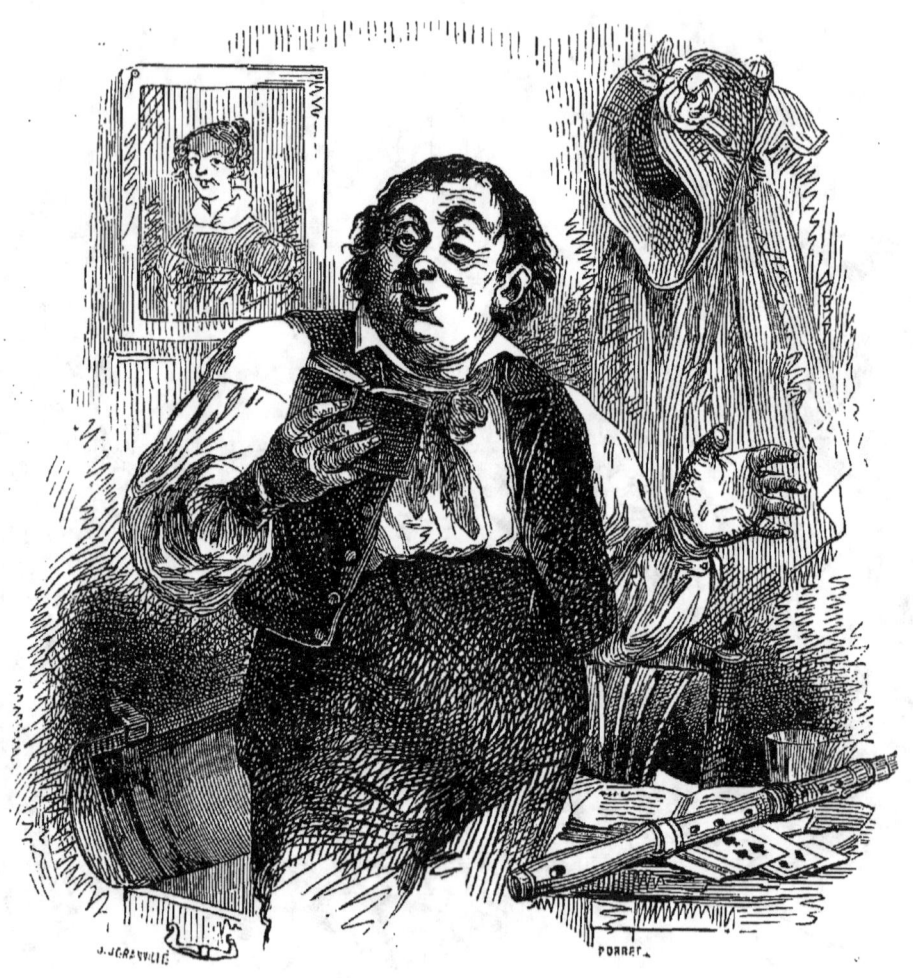

ROGER BONTEMPS

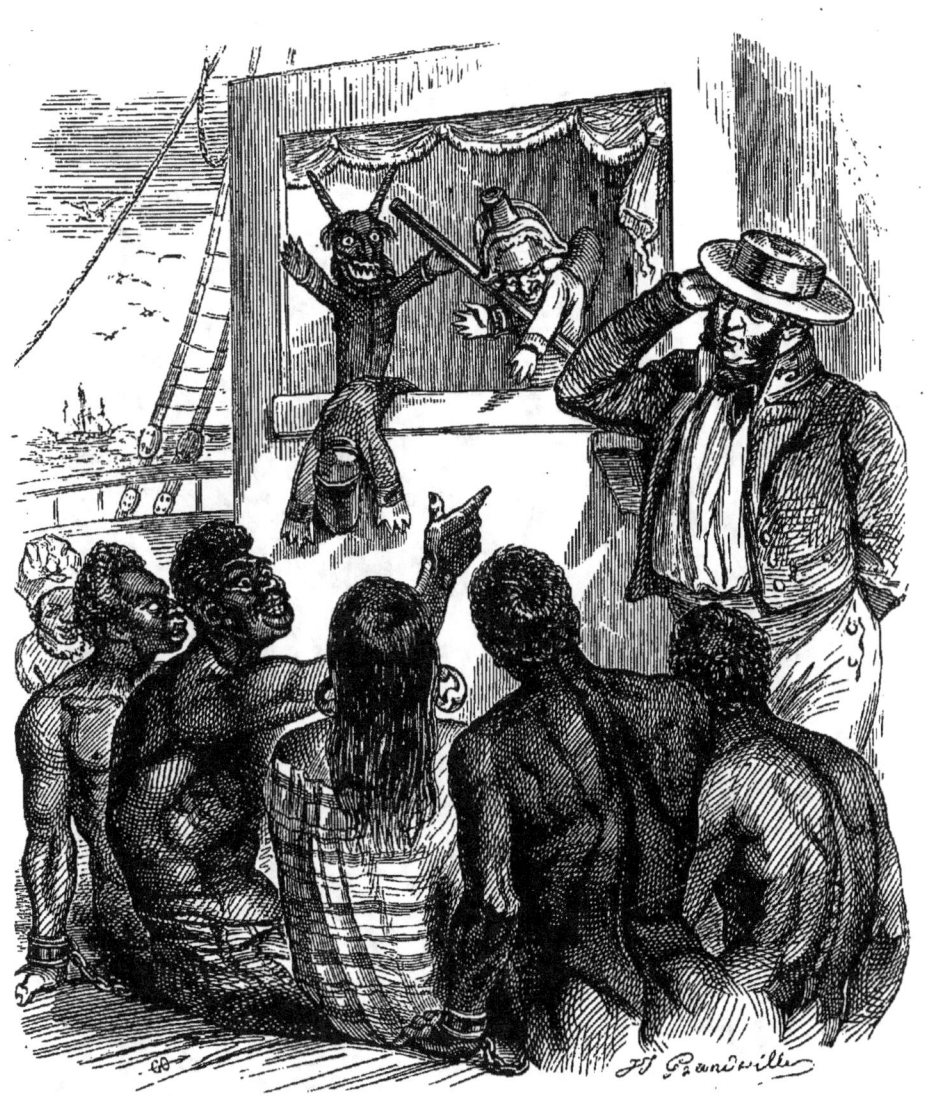

LES NÈGRES ET LES MARIONNETTES

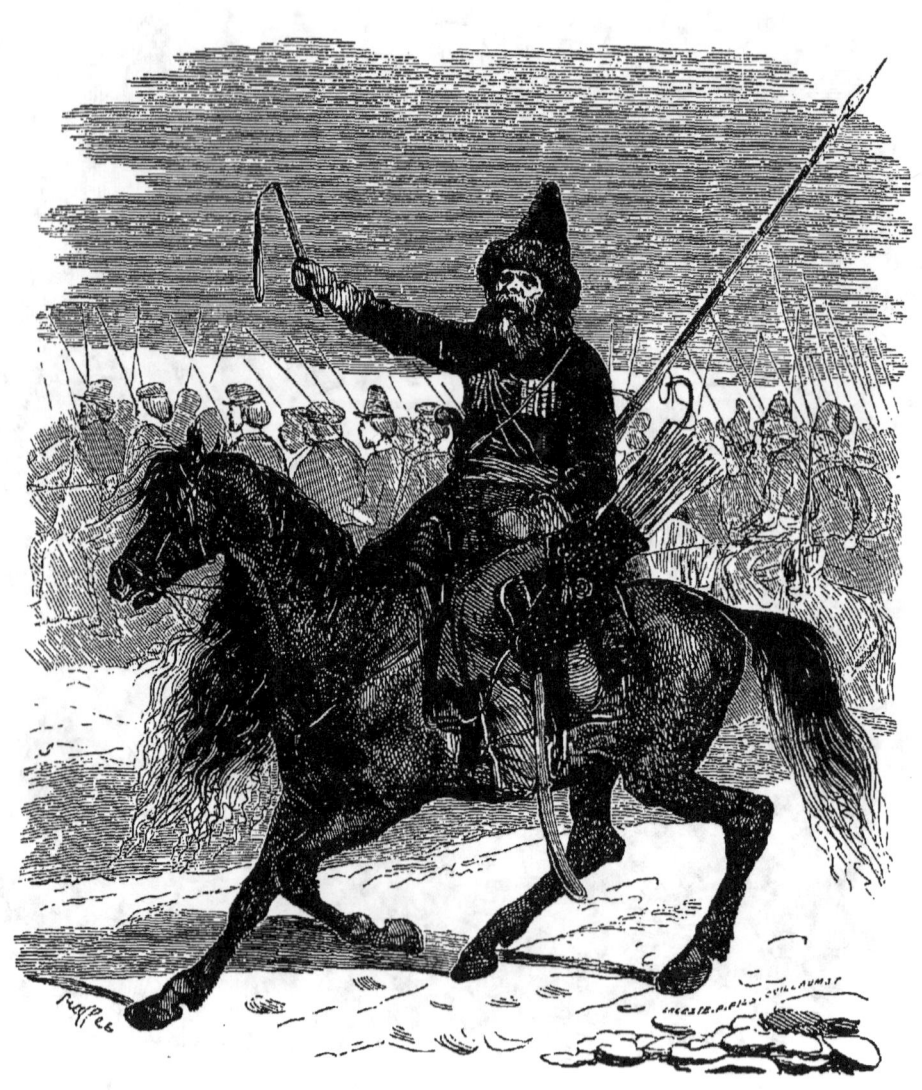

LE CHANT DU COSAQUE.

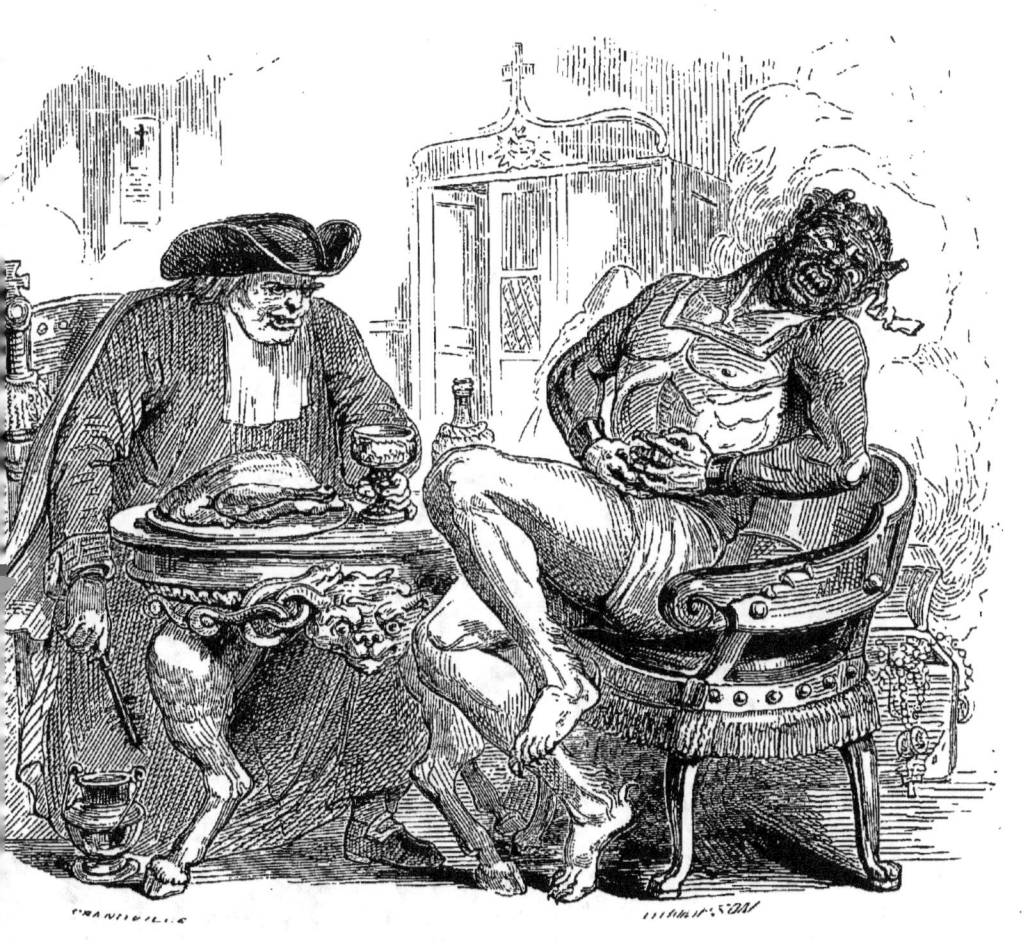

LA MORT DU DIABLE

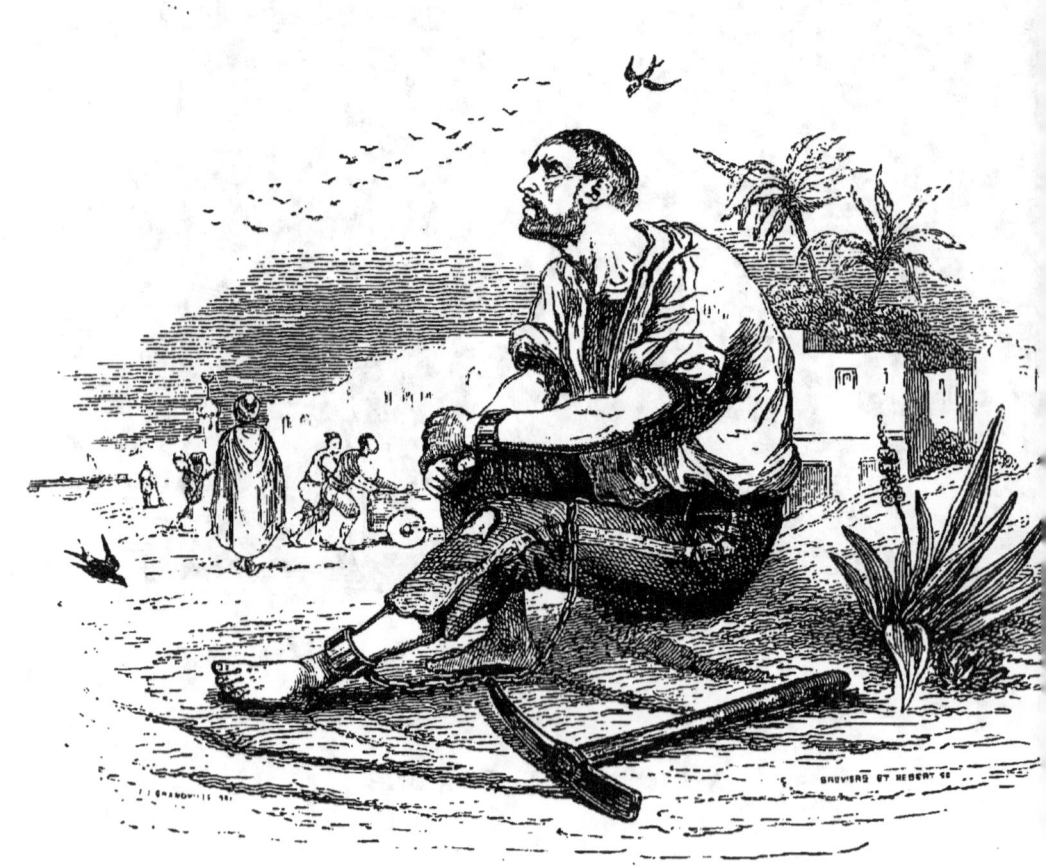

LES HIRONDELLES.

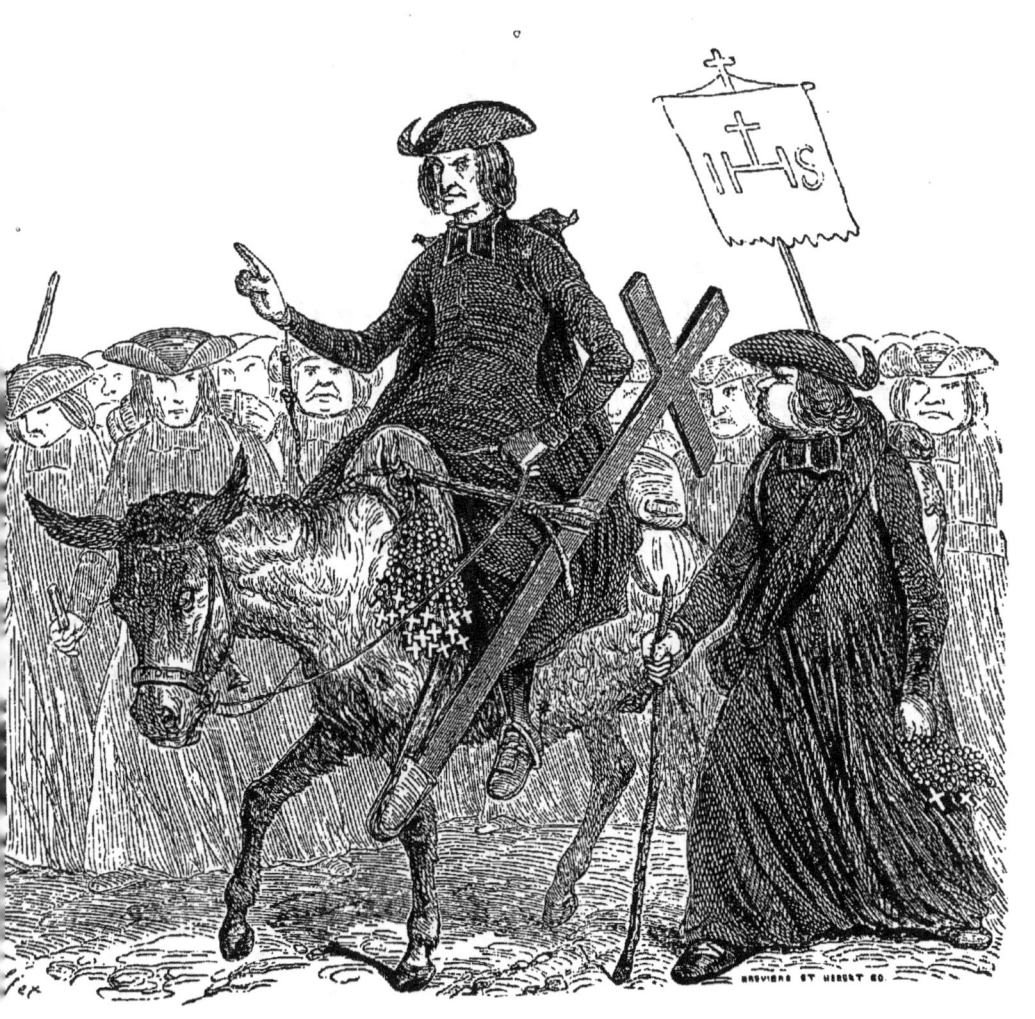

J. CLAYE, IMP.

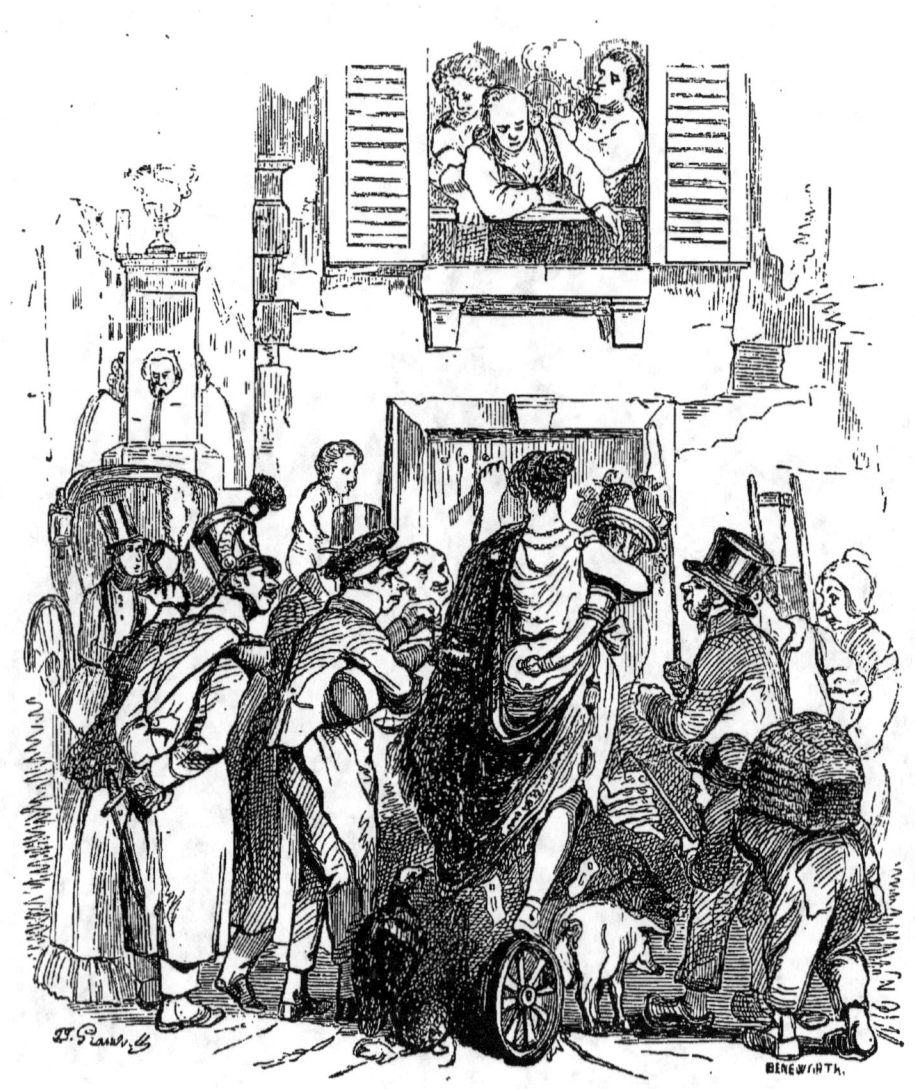

LA FORTUNE

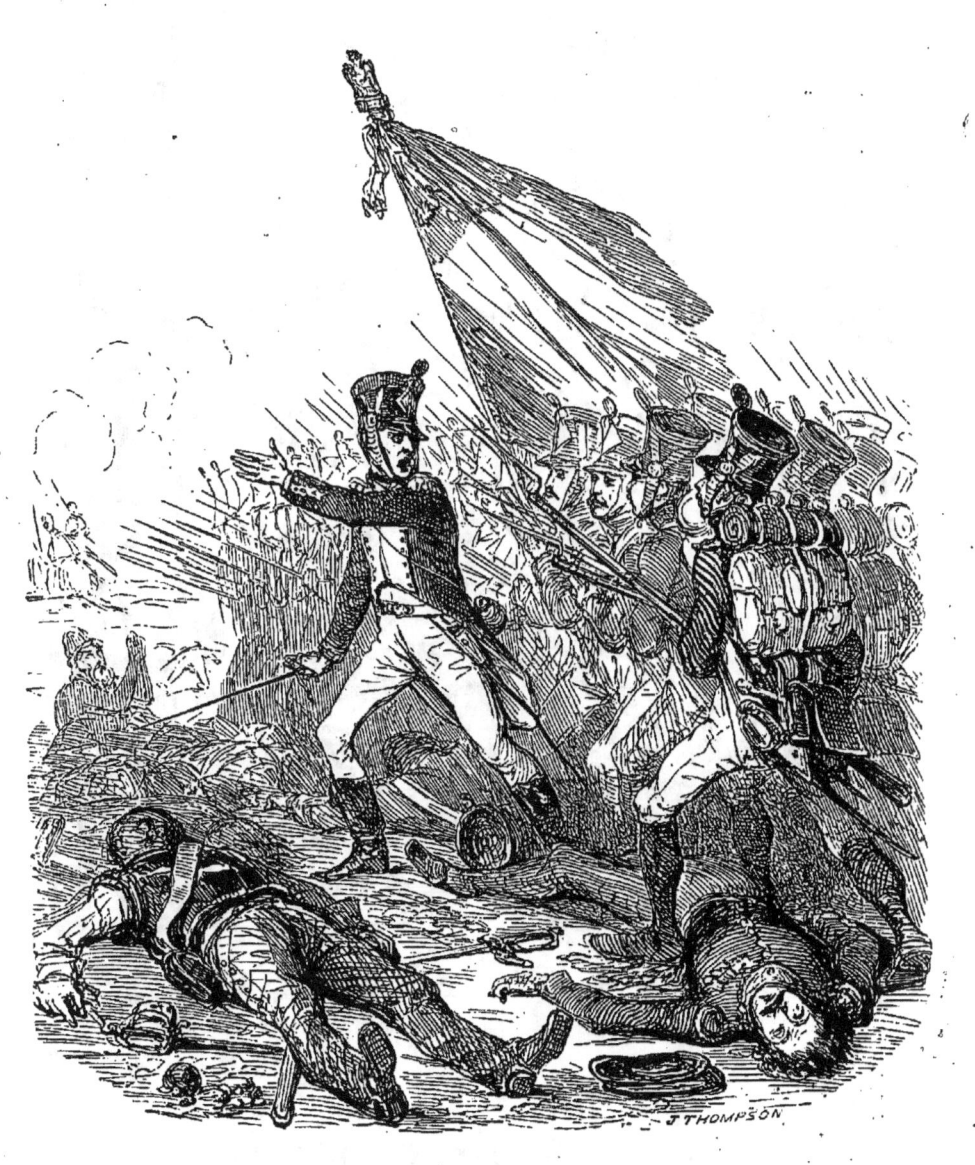

LES GAULOIS ET LES FRANCS

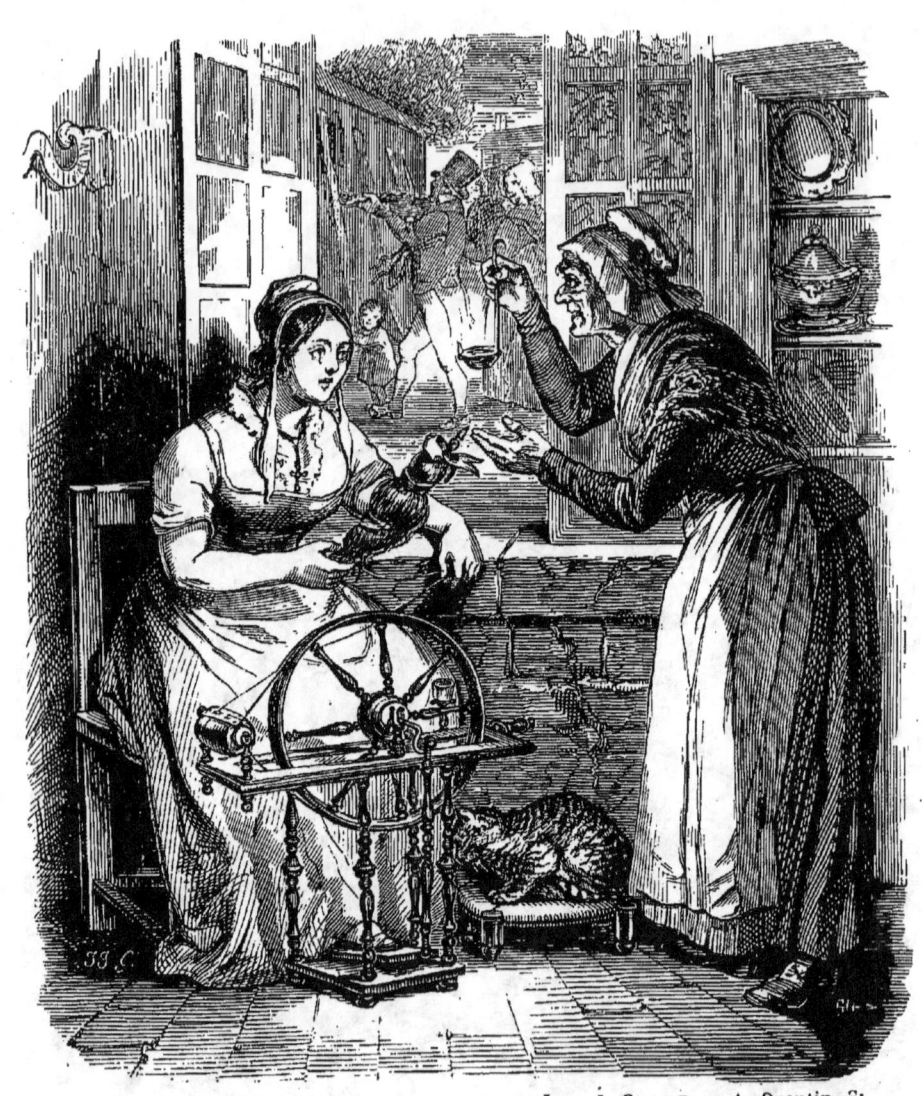

LE PRISONNIER DE GUERRE.

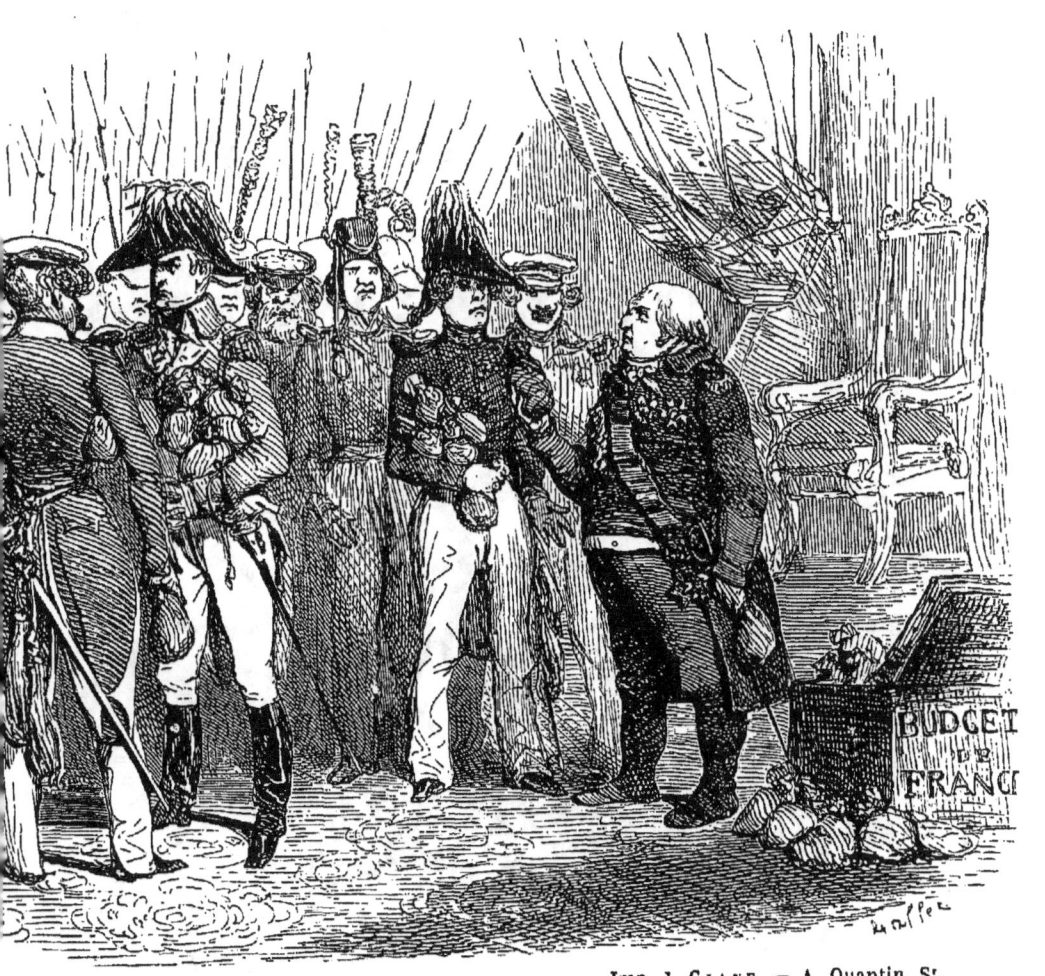

LA SAINTE-ALLIANCE BARBARESQUE

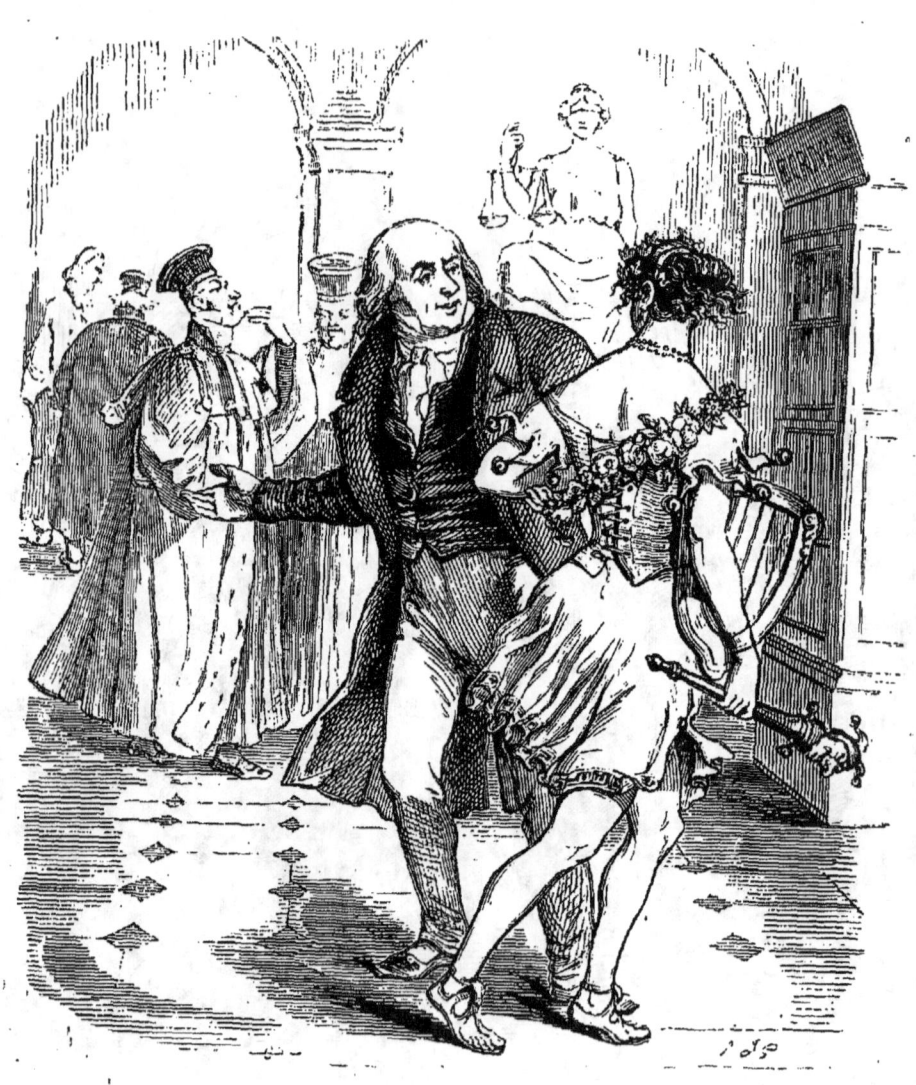

LA MUSE EN FUITE

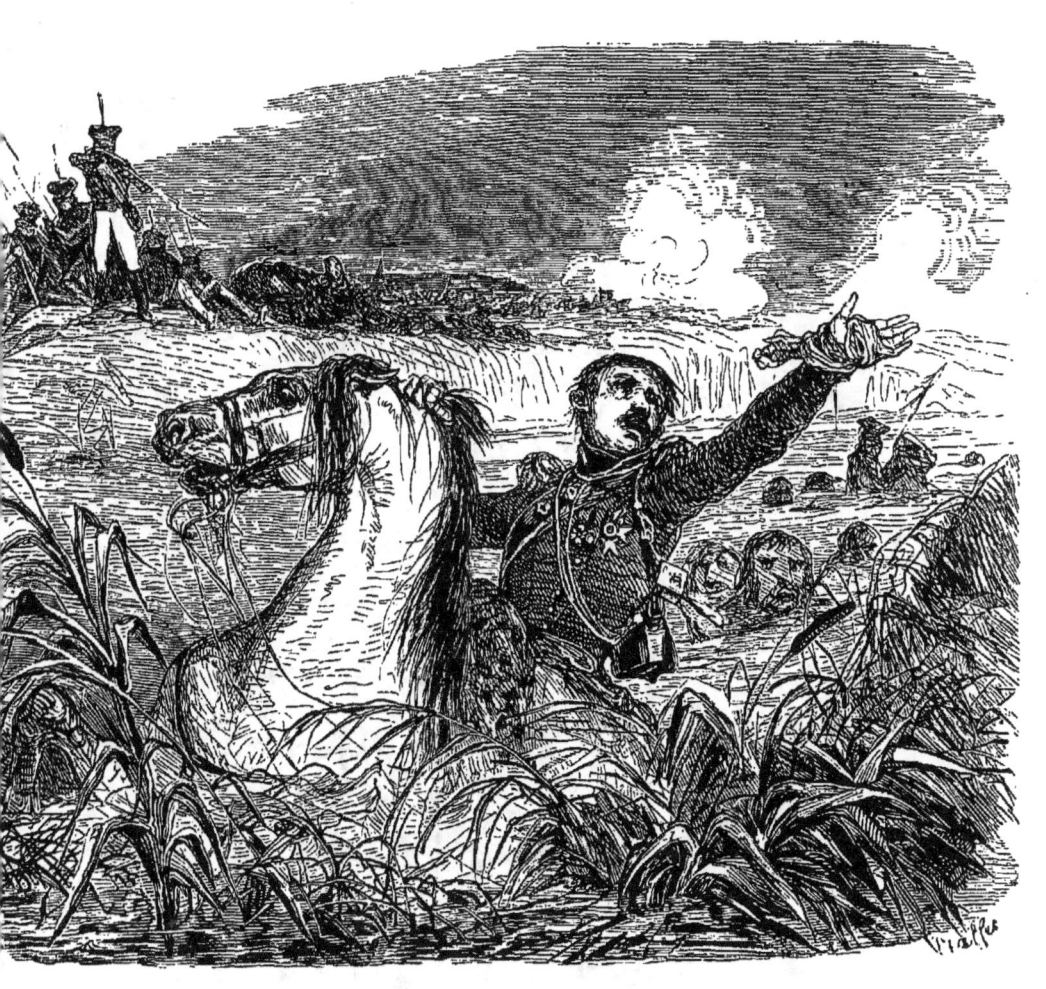

Imp. J. CLAYE. — A. Quantin, Sʳ.

PONIATOWSKI

J. CLAYE, IMP.

LES CONTREBANDIERS.

LE VIEUX VAGABOND.

L'OPINION DE CES DEMOISELLES.

LE SOIR DES NOCES

L'AVEUGLE DE BAGNOLET.

PSARA

LA BONNE VIEILLE.

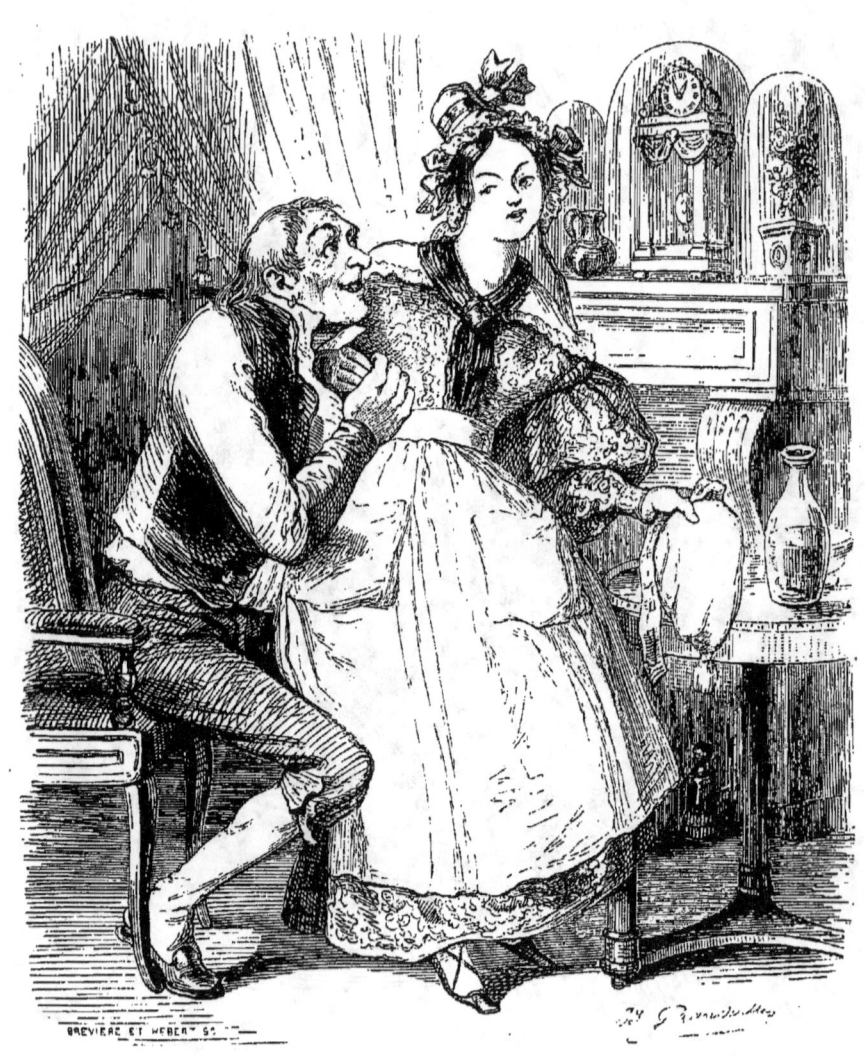

LE VIEUX CÉLIBATAIRE

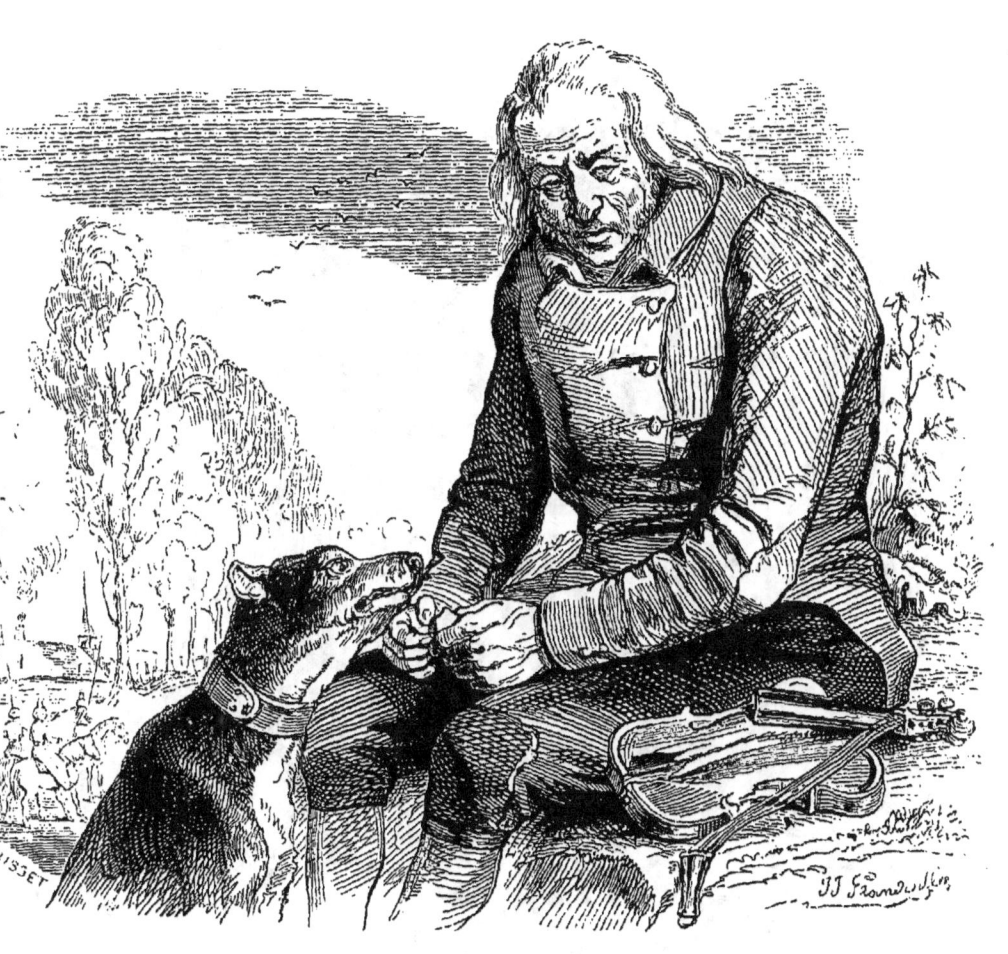

J. CLAYE, IMP.

LE VIOLON BRISÉ.

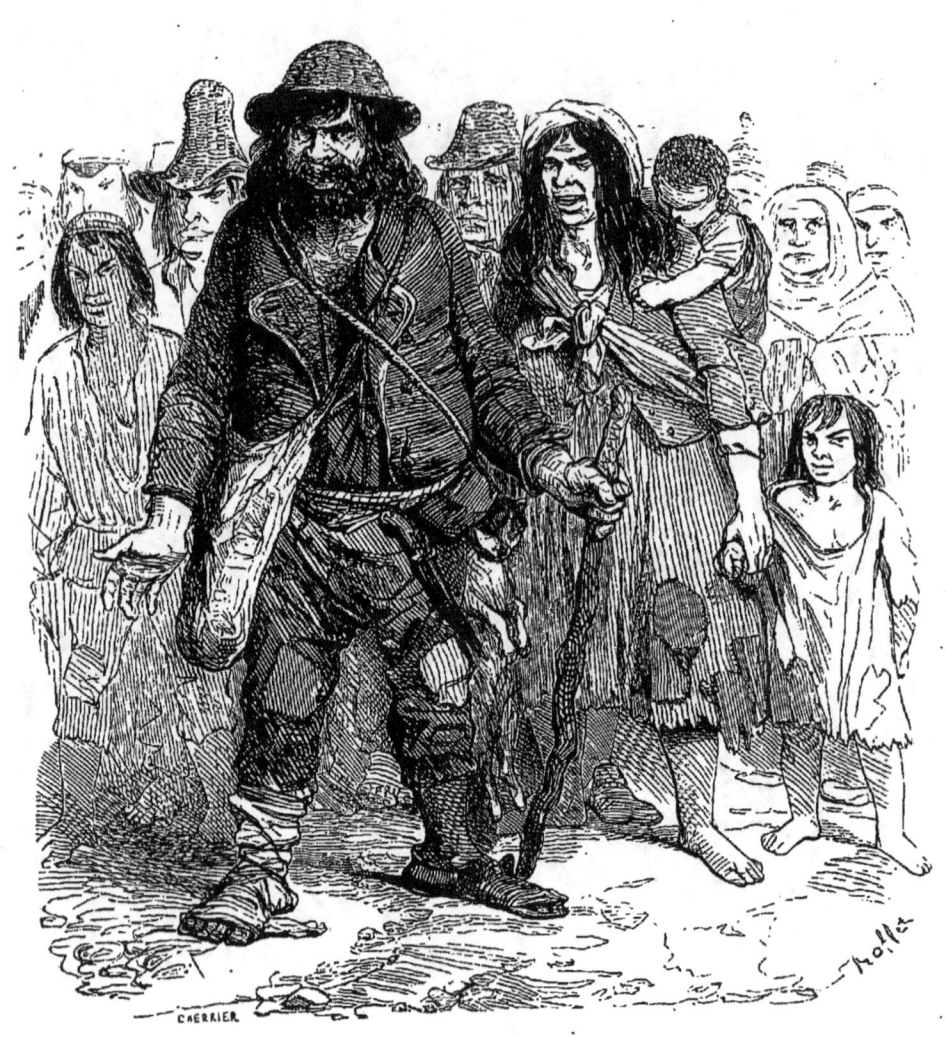

LES BOHÉMIENS.

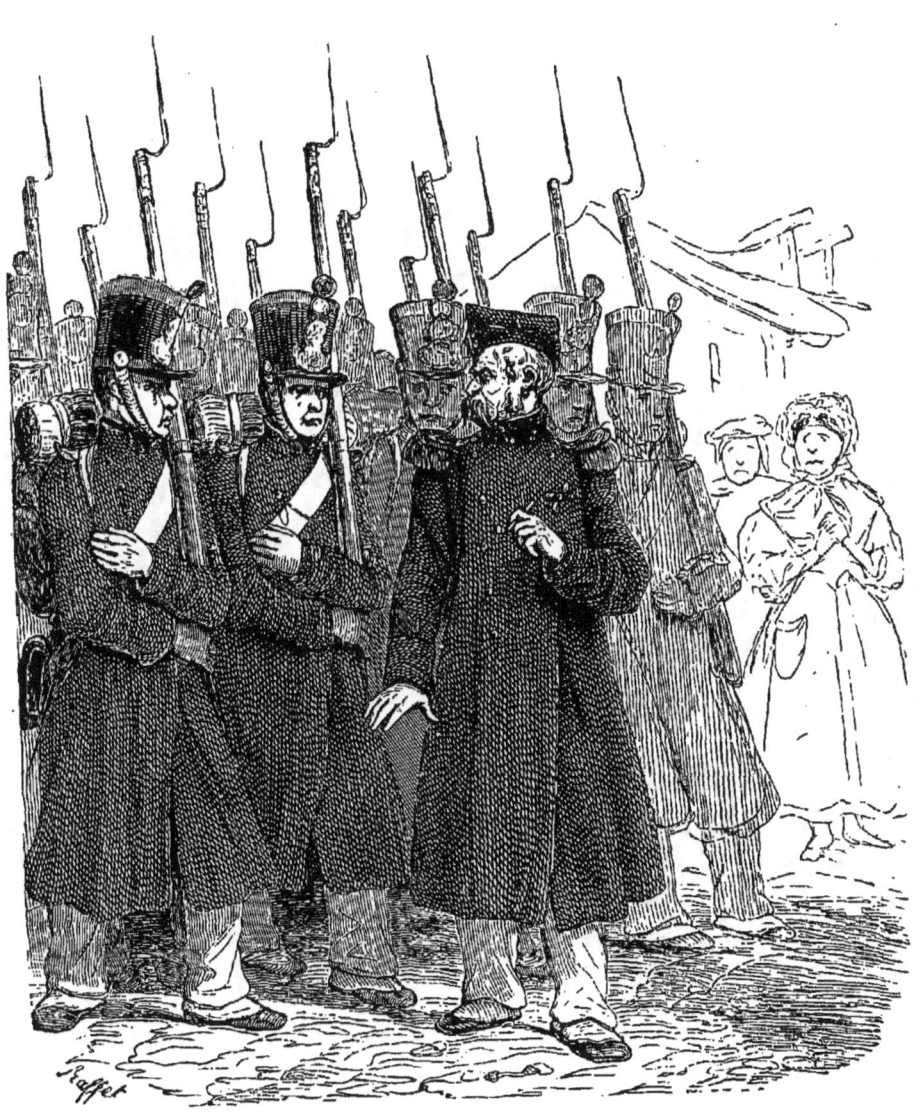

LE VIEUX CAPORAL.

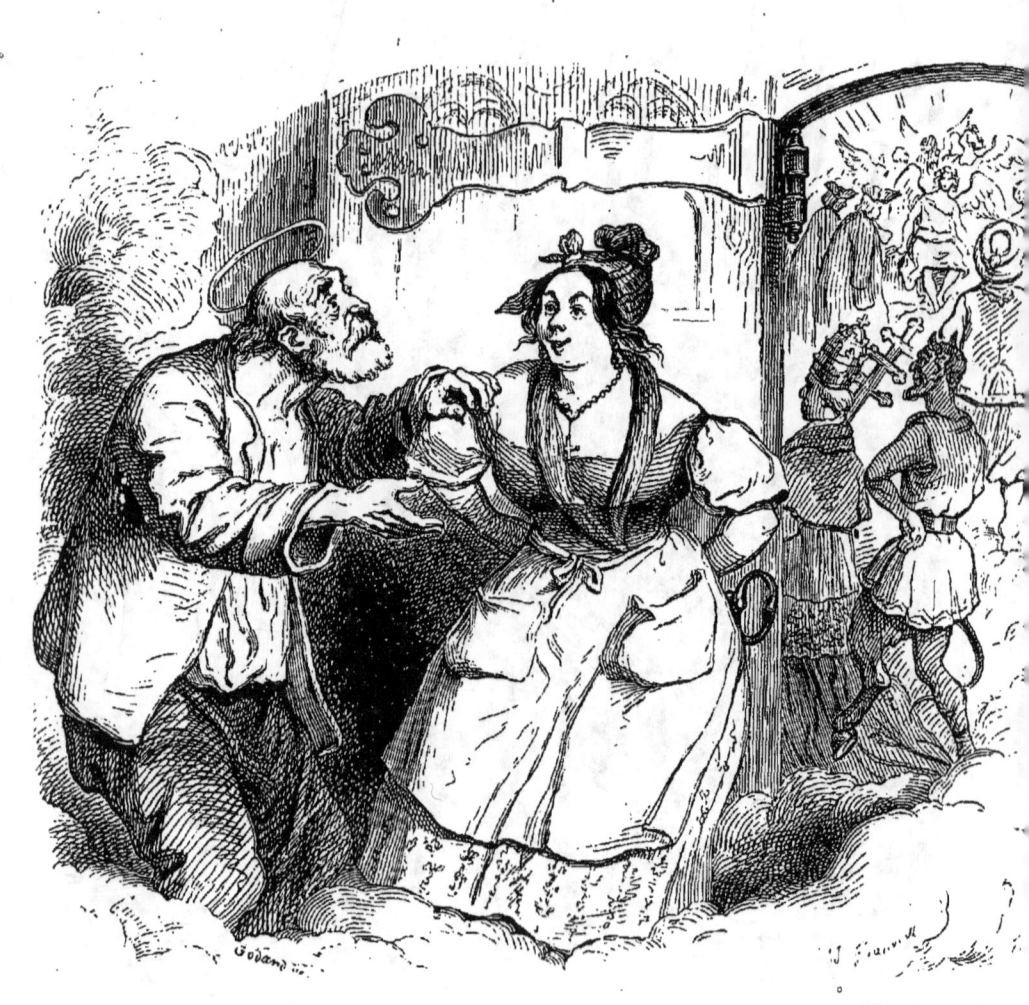

LES CLÉS DU PARADIS.

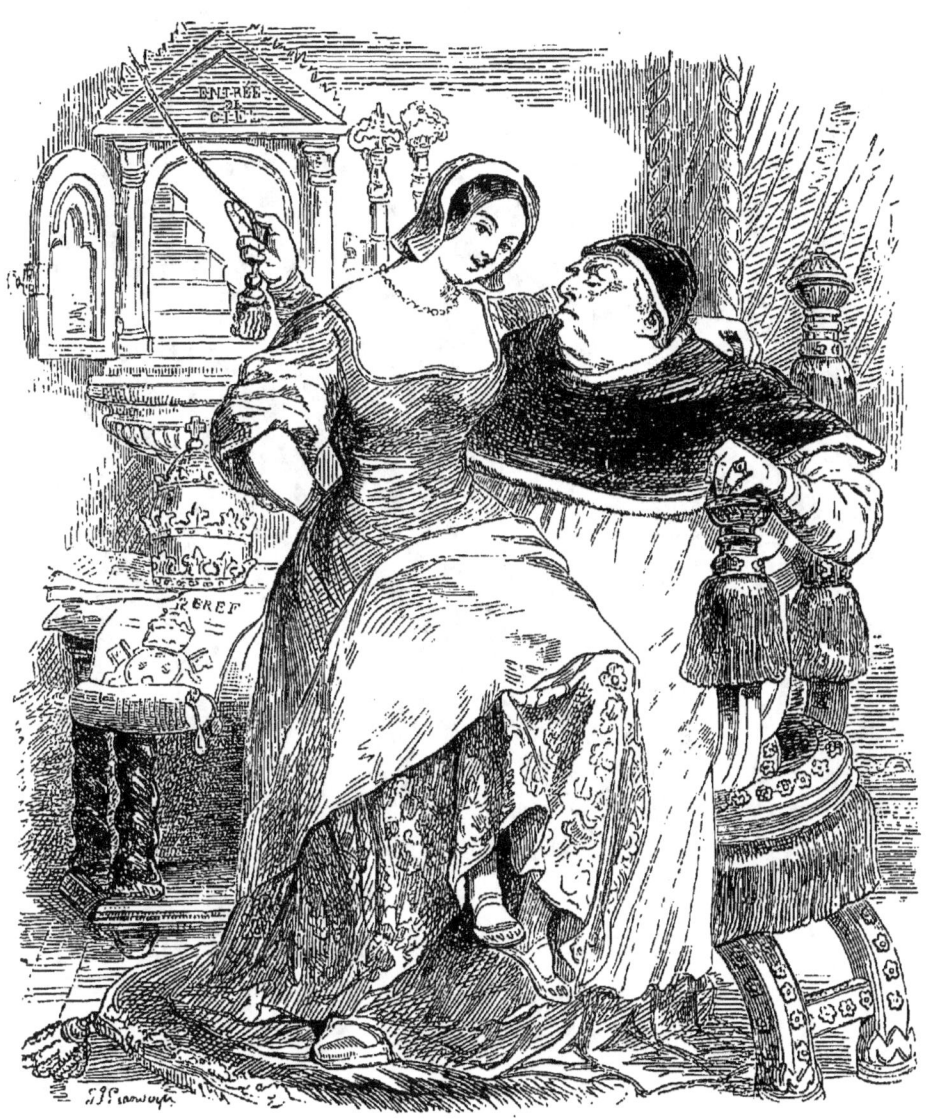

J. CLAYE, IMP.

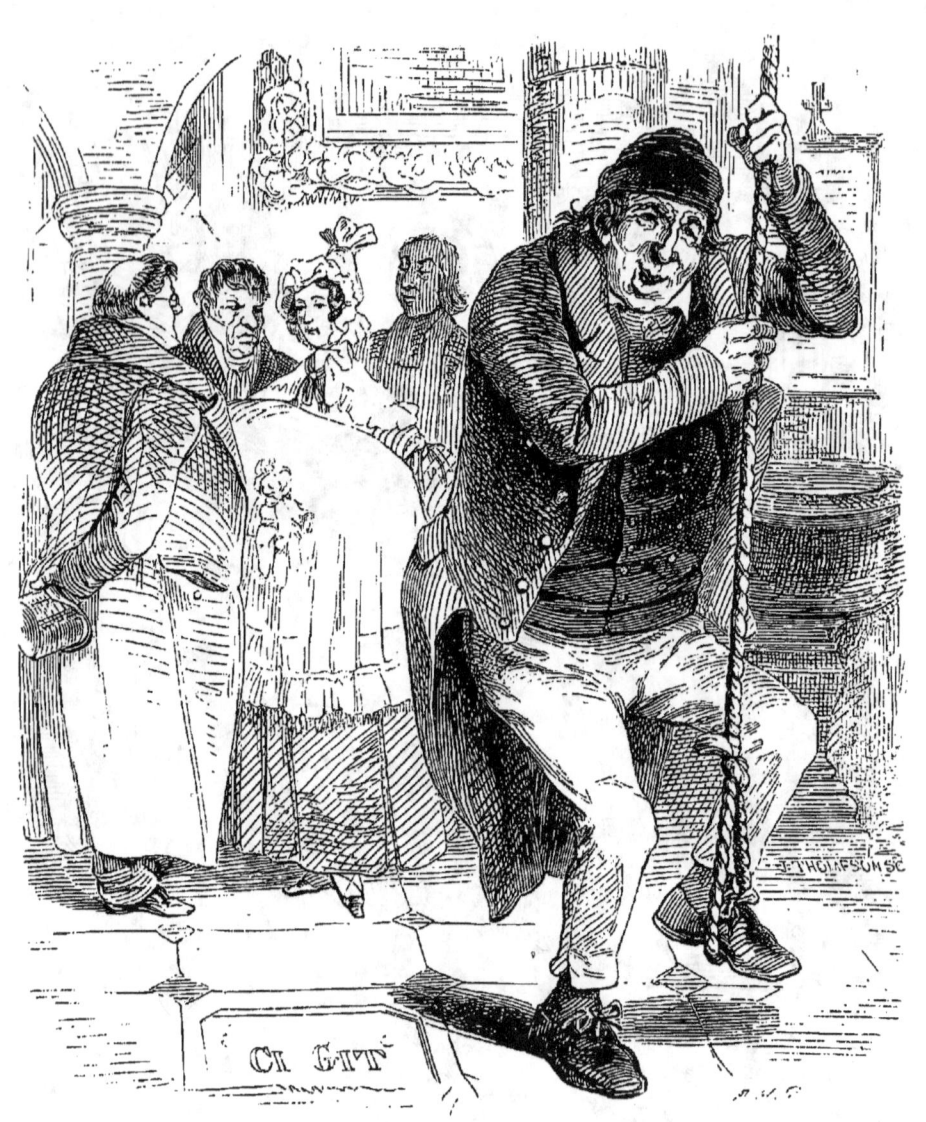

LE CARILLONNEUR.

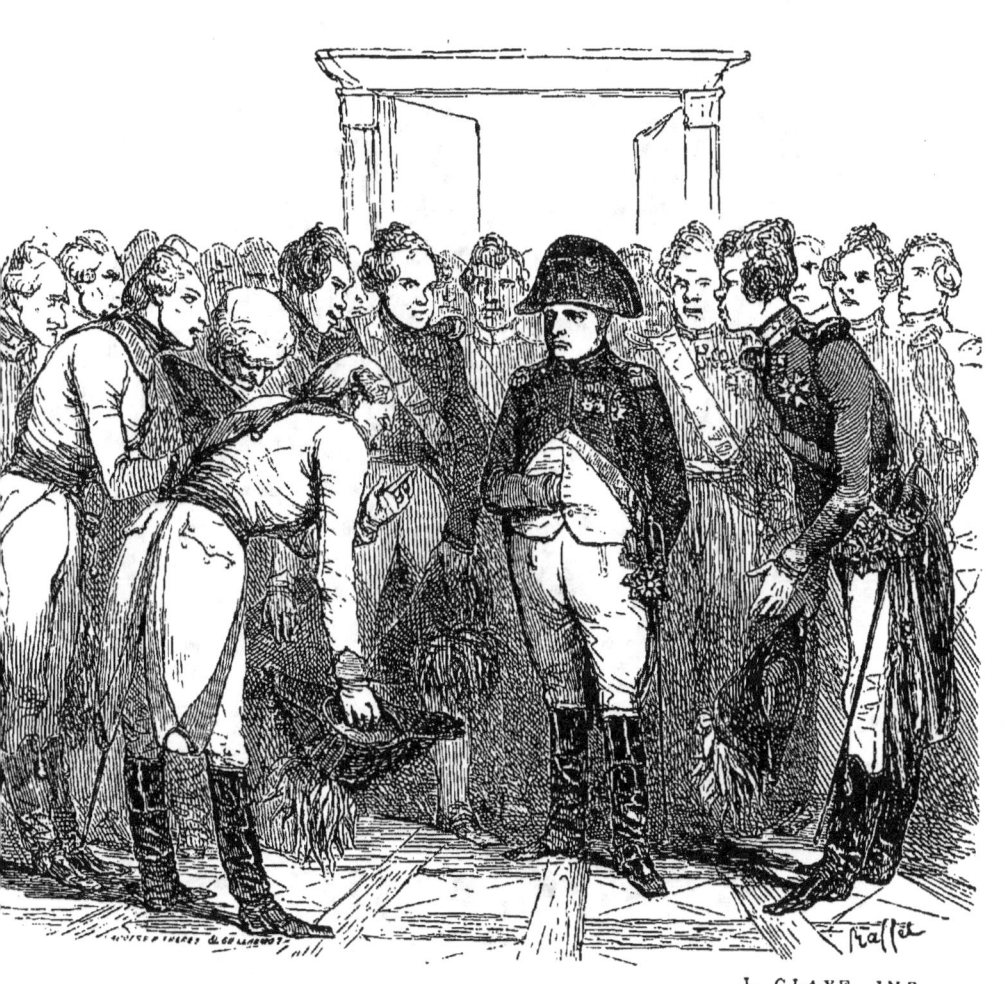

LE DIEU DES BONNES GENS.

LE VENTRU.

VIEUX HABITS, VIEUX GALONS

LES CHANTRES DE PAROISSE

J. CLAYE, IMP.

L'EXILÉ.

LA GRANDE ORGIE.

MON CURÉ

IMP. S. RAÇON

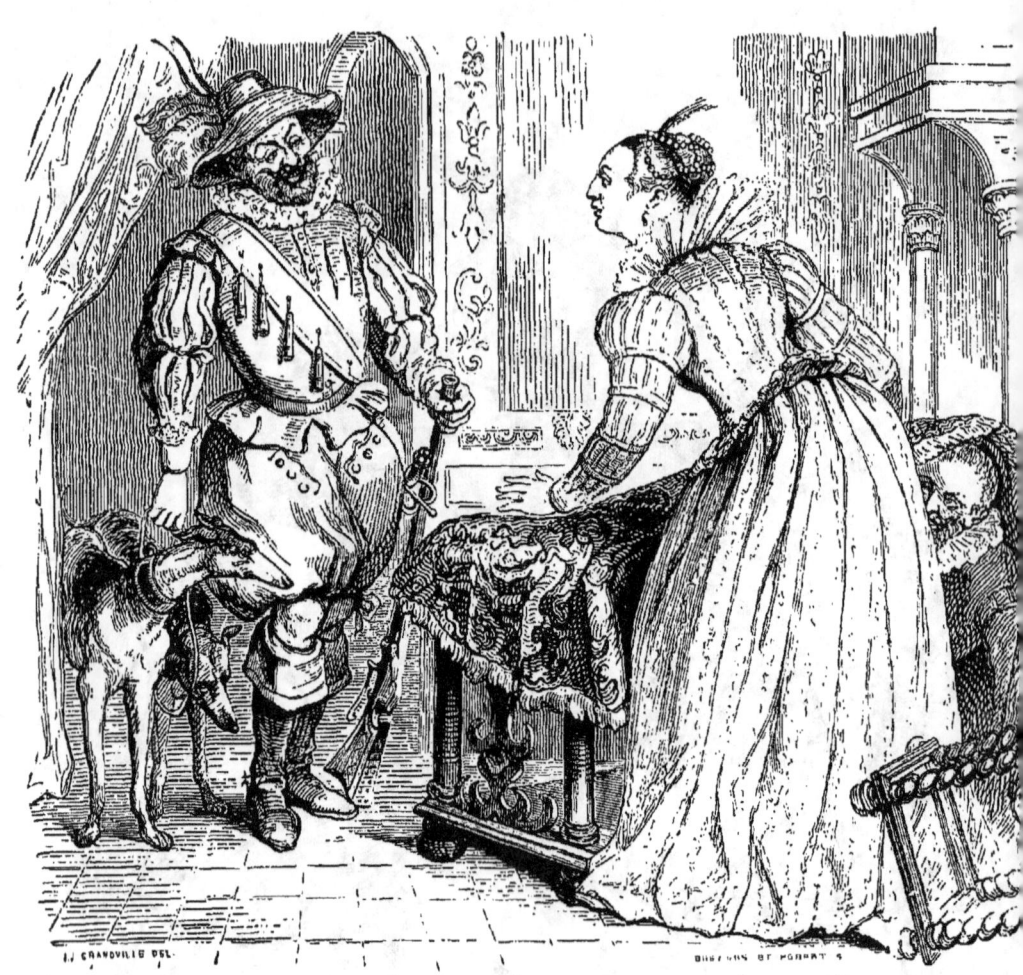

LA CHASSE

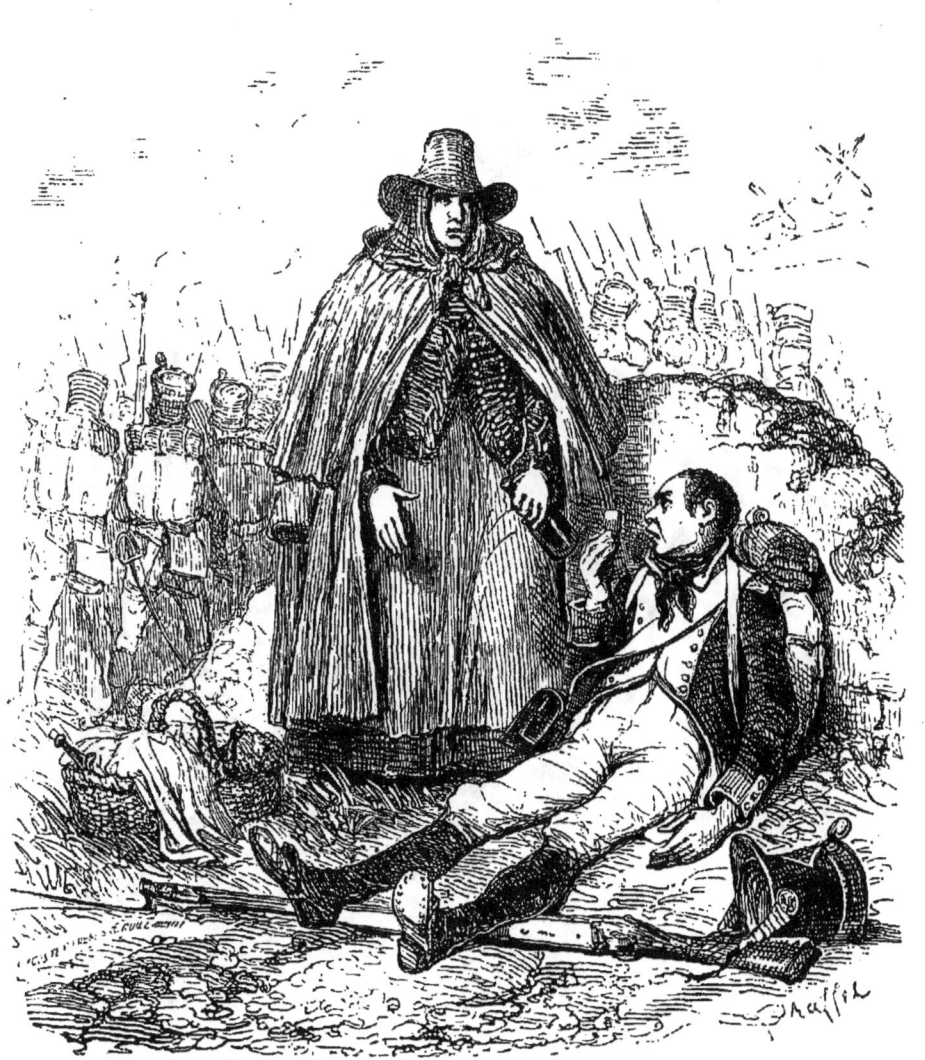

Imp. J. CLAYE. — A. Quantin, sʳ.

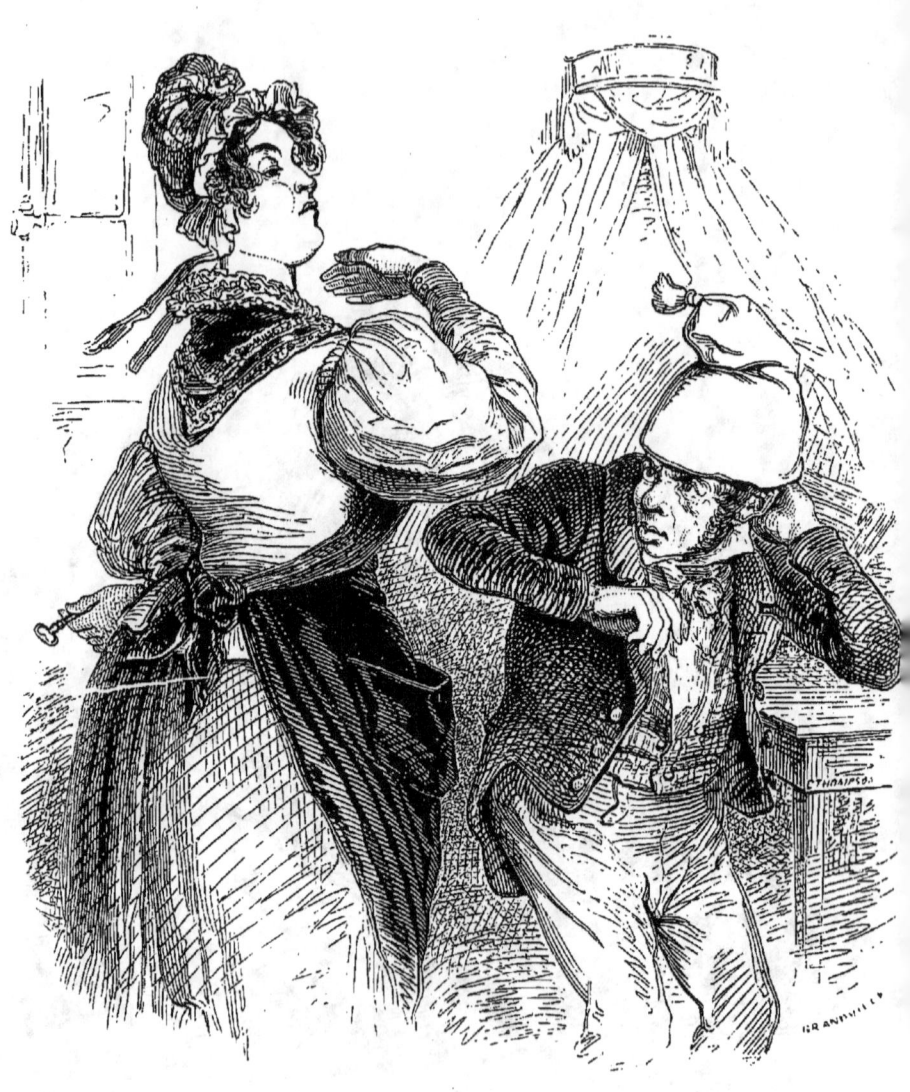

LE TROISIÈME MARI.

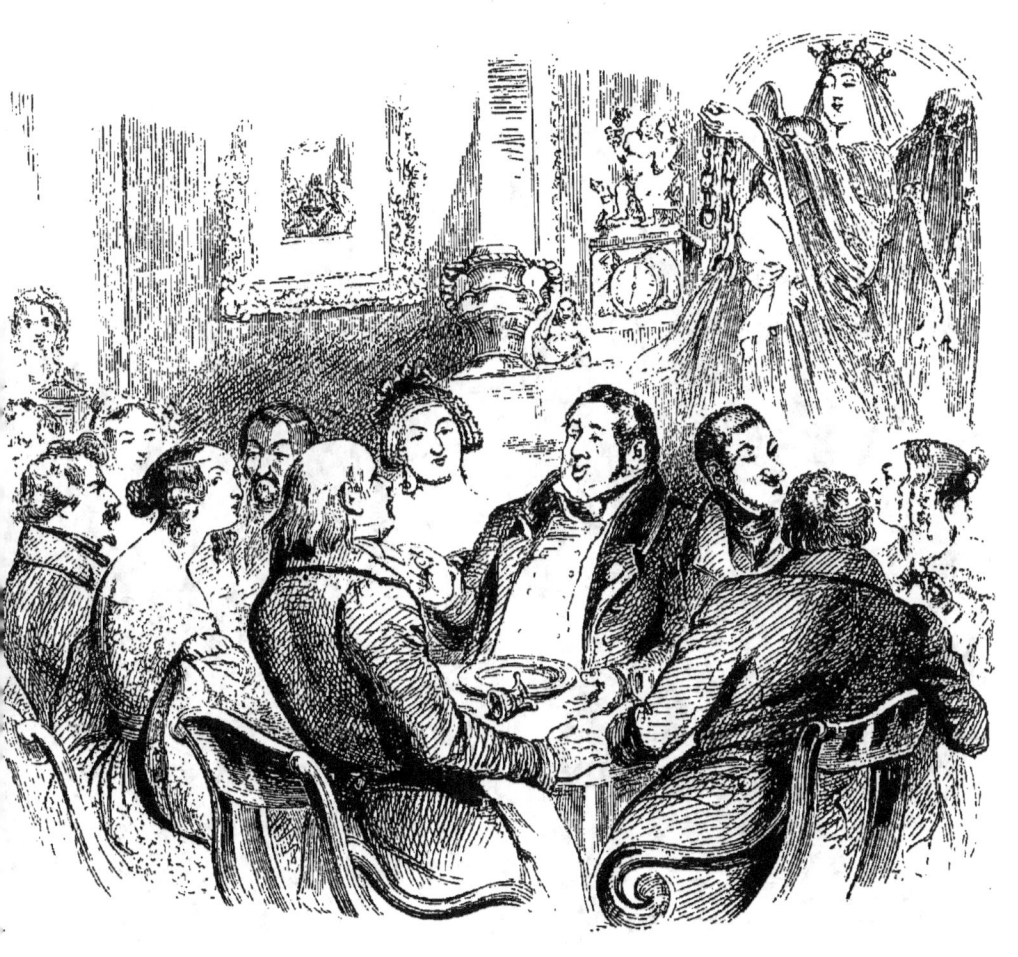

TREIZE A TABLE

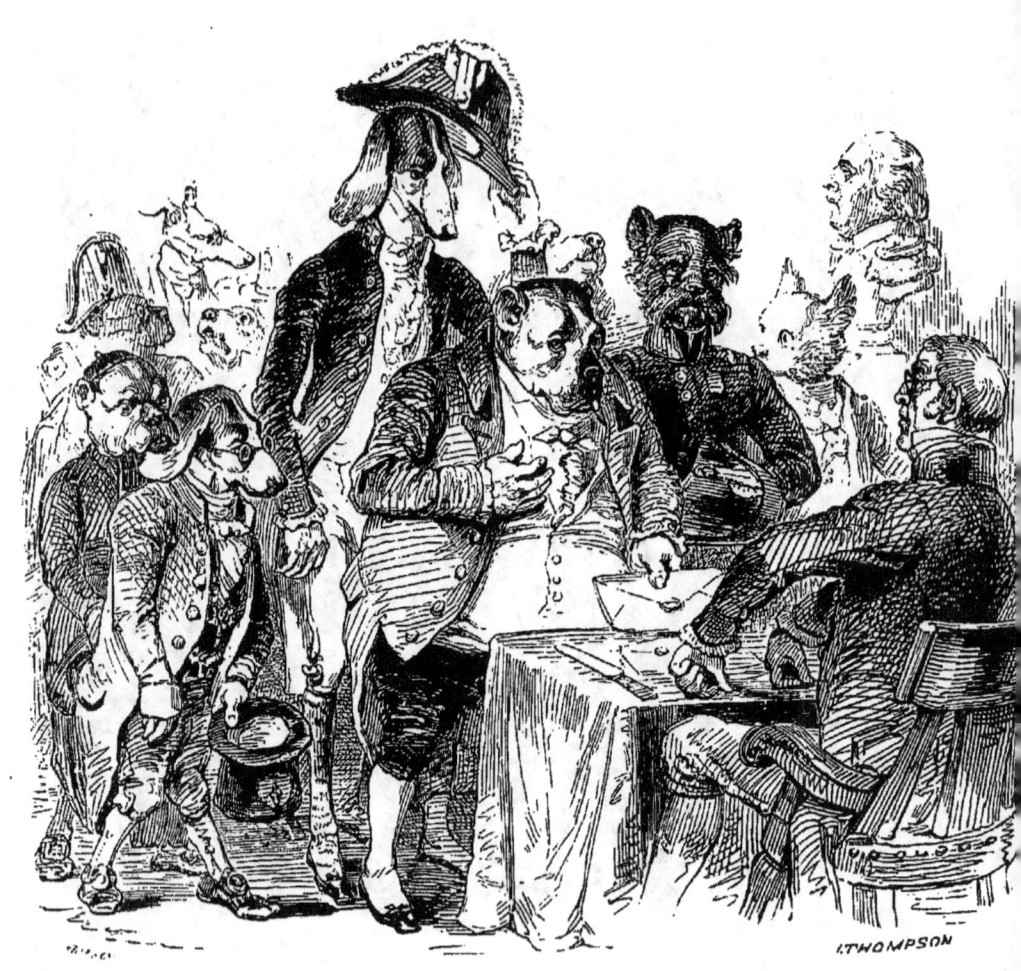

REQUÊTE DES CHIENS DE QUALITÉ.

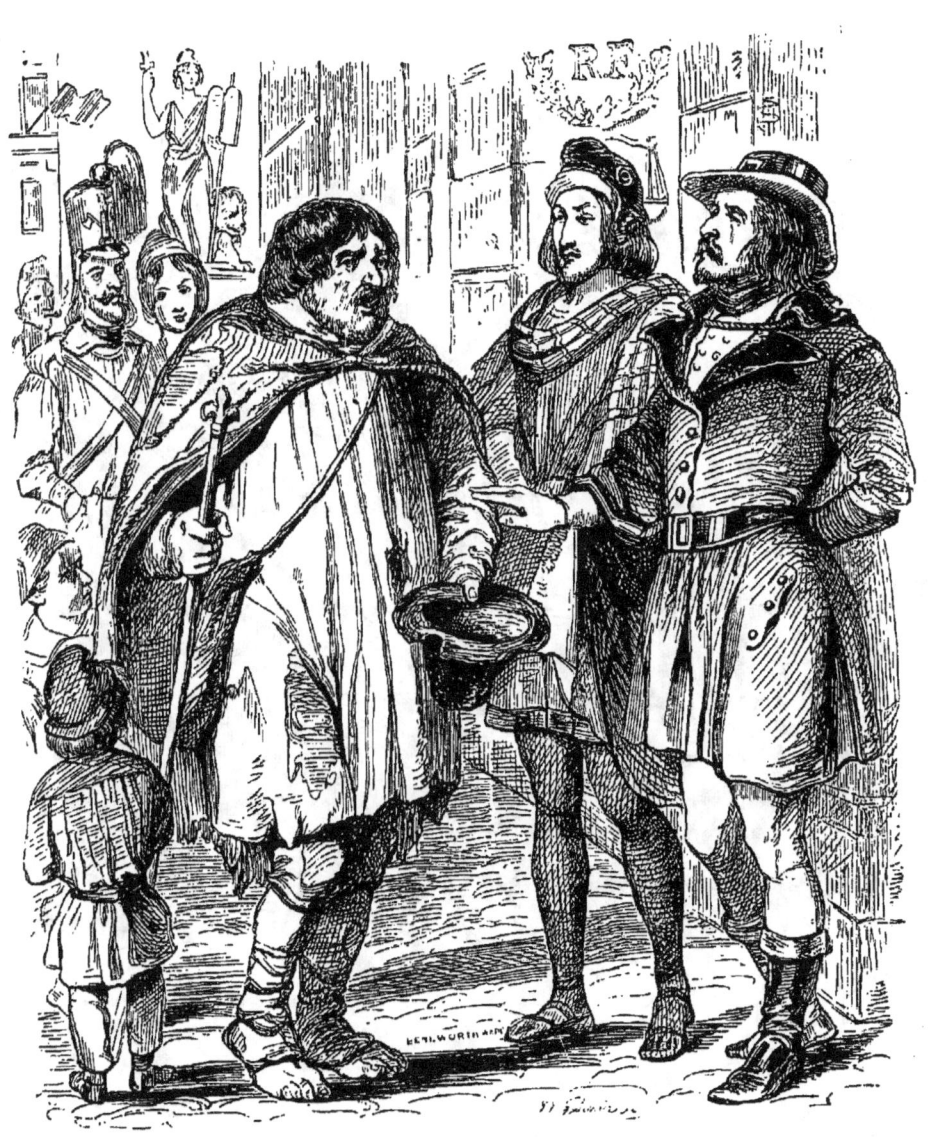

PRÉDICTION DE NOSTRADAMUS

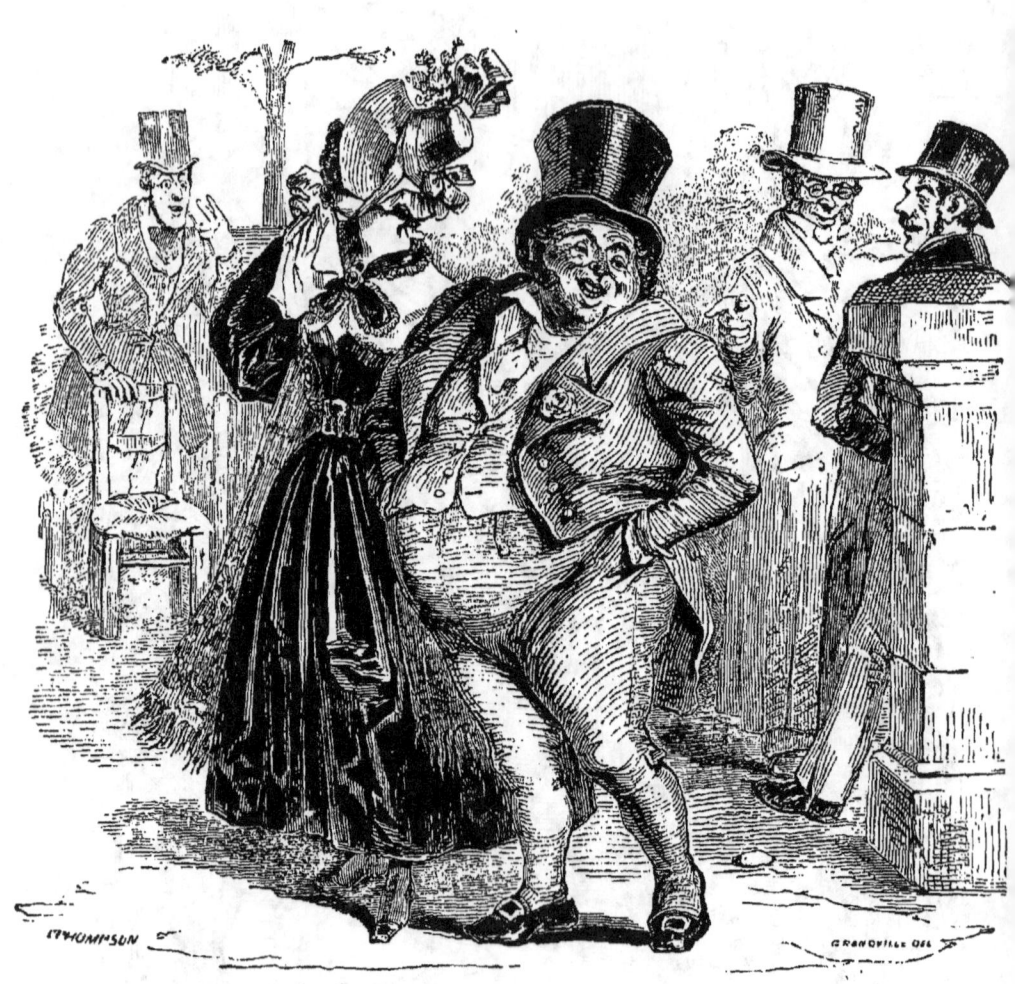

LE PETIT HOMME GRIS

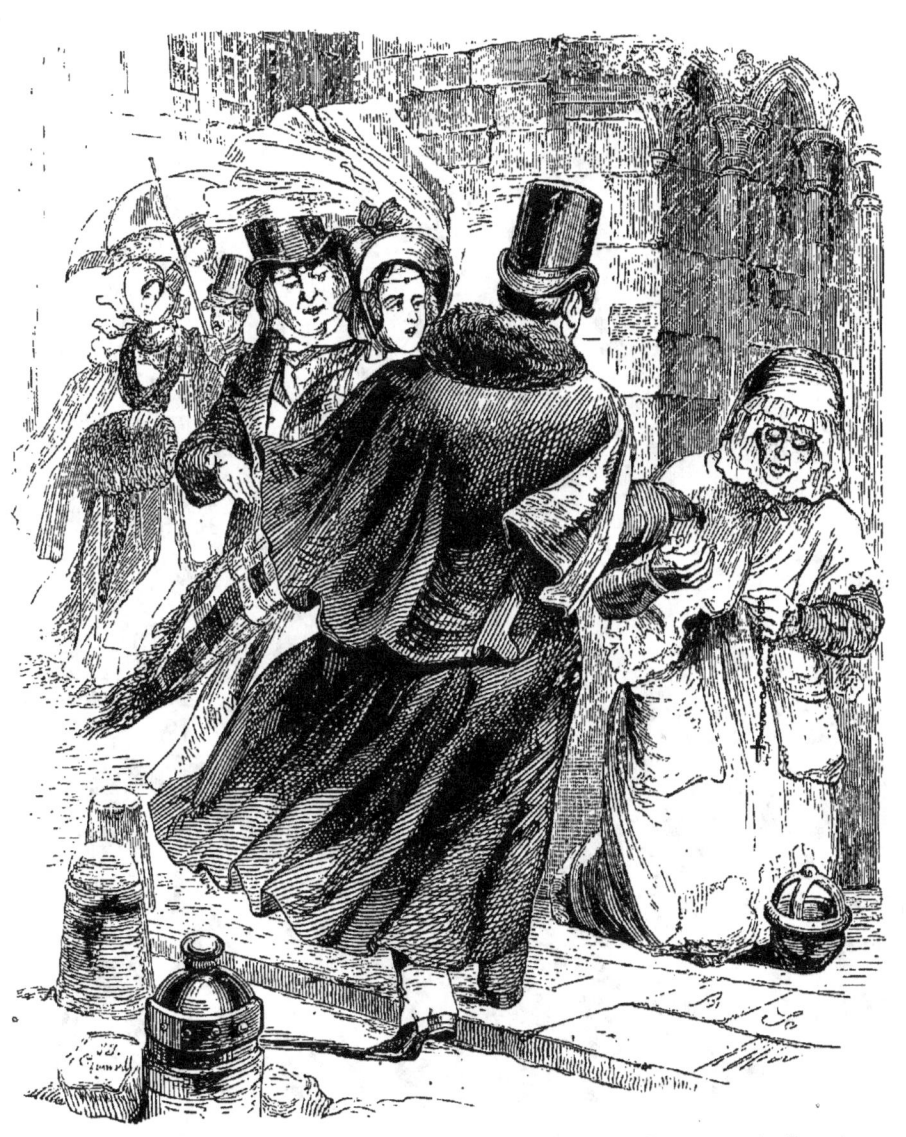

LA PAUVRE FEMME.

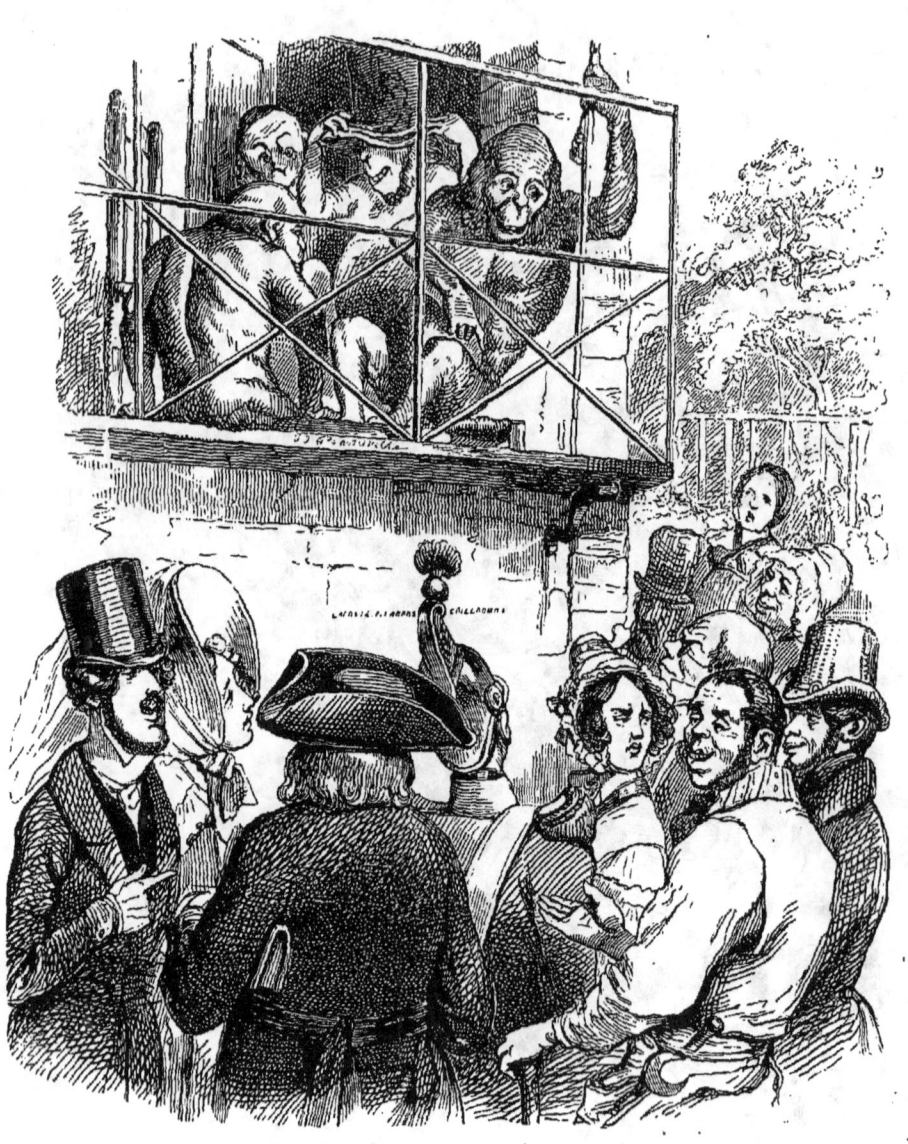

LES ORANGS-OUTANGS

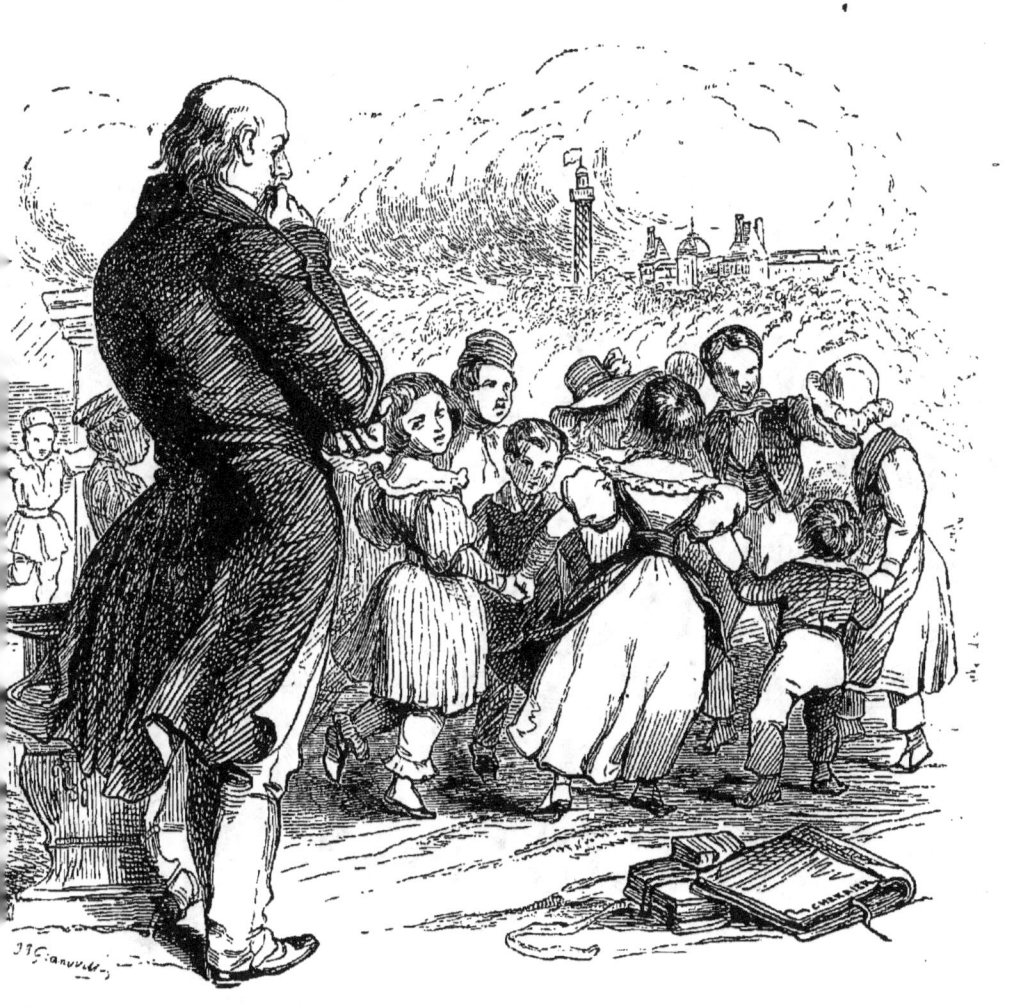

J. CLAYE, IMP.

L'ORAGE.

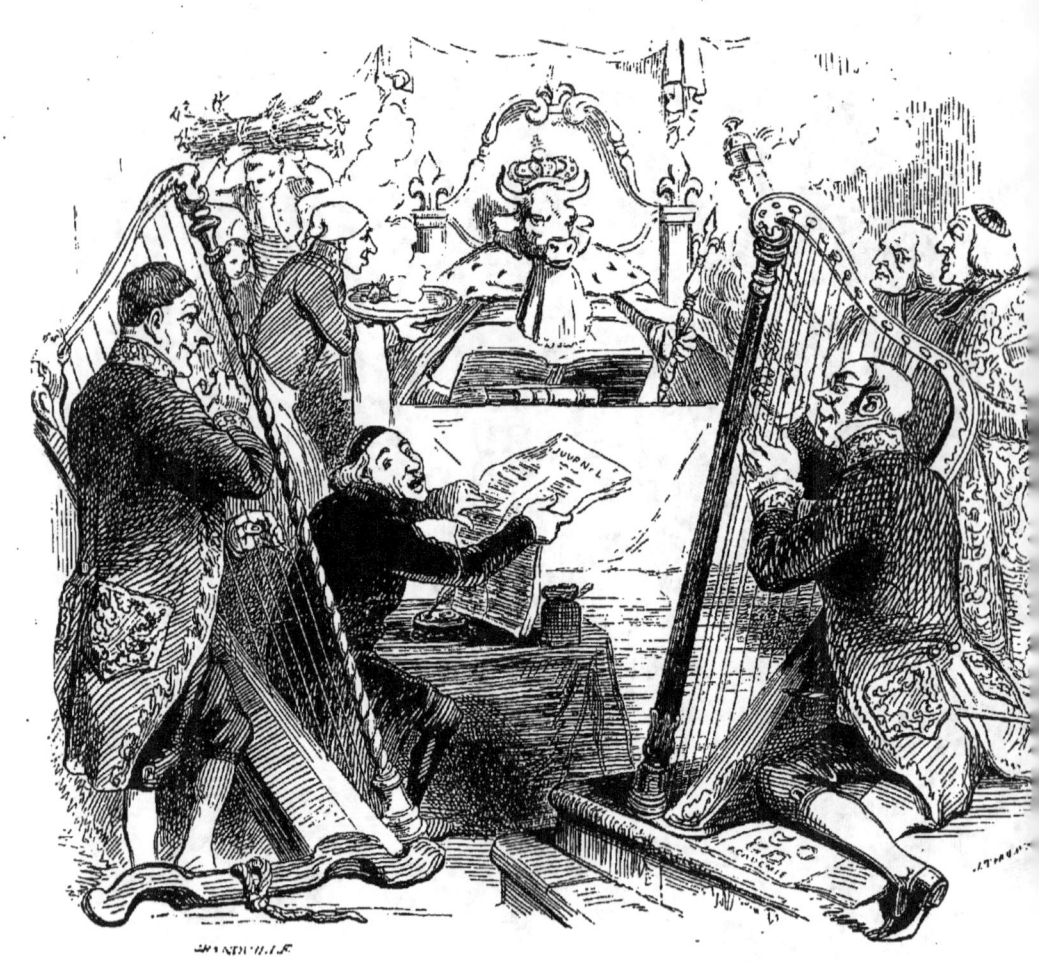

NABUCHODONOSOR.

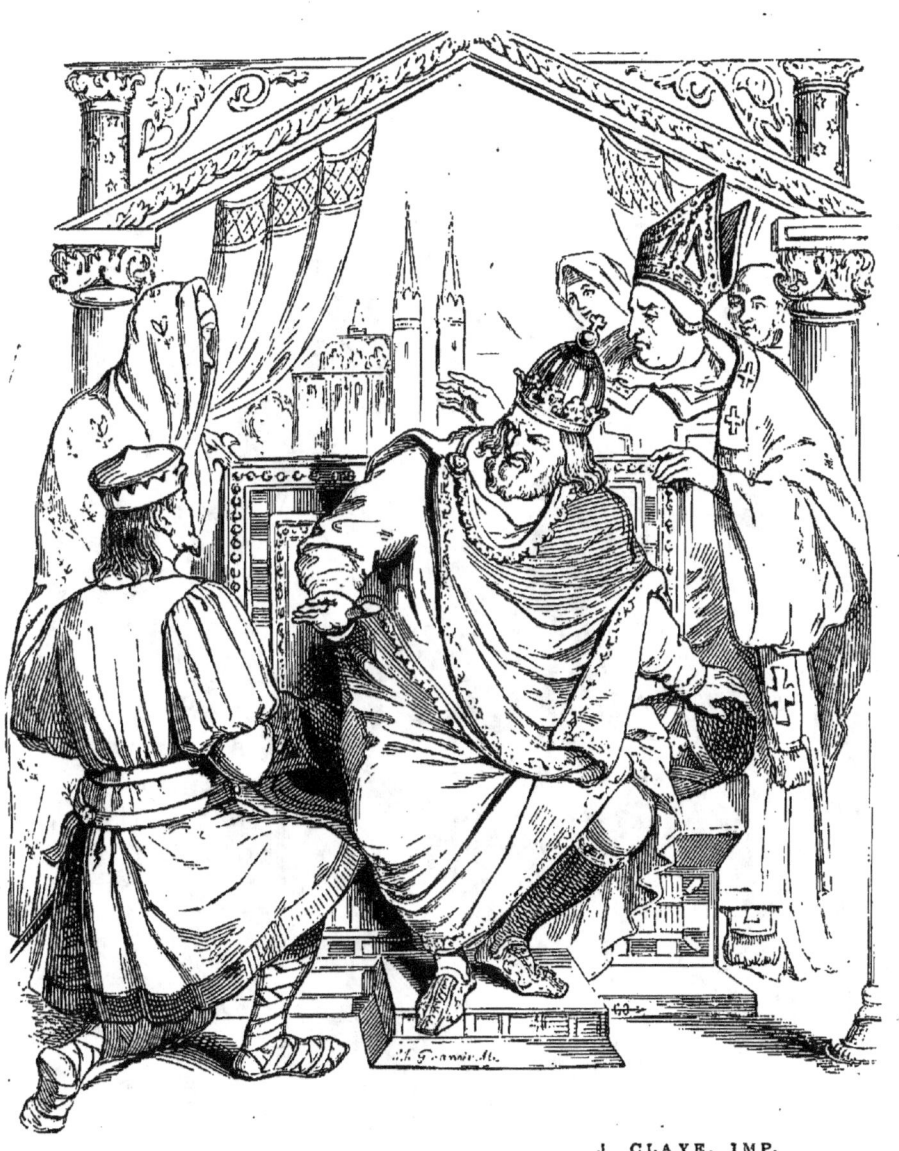

LA MORT DE CHARLEMAGNE.

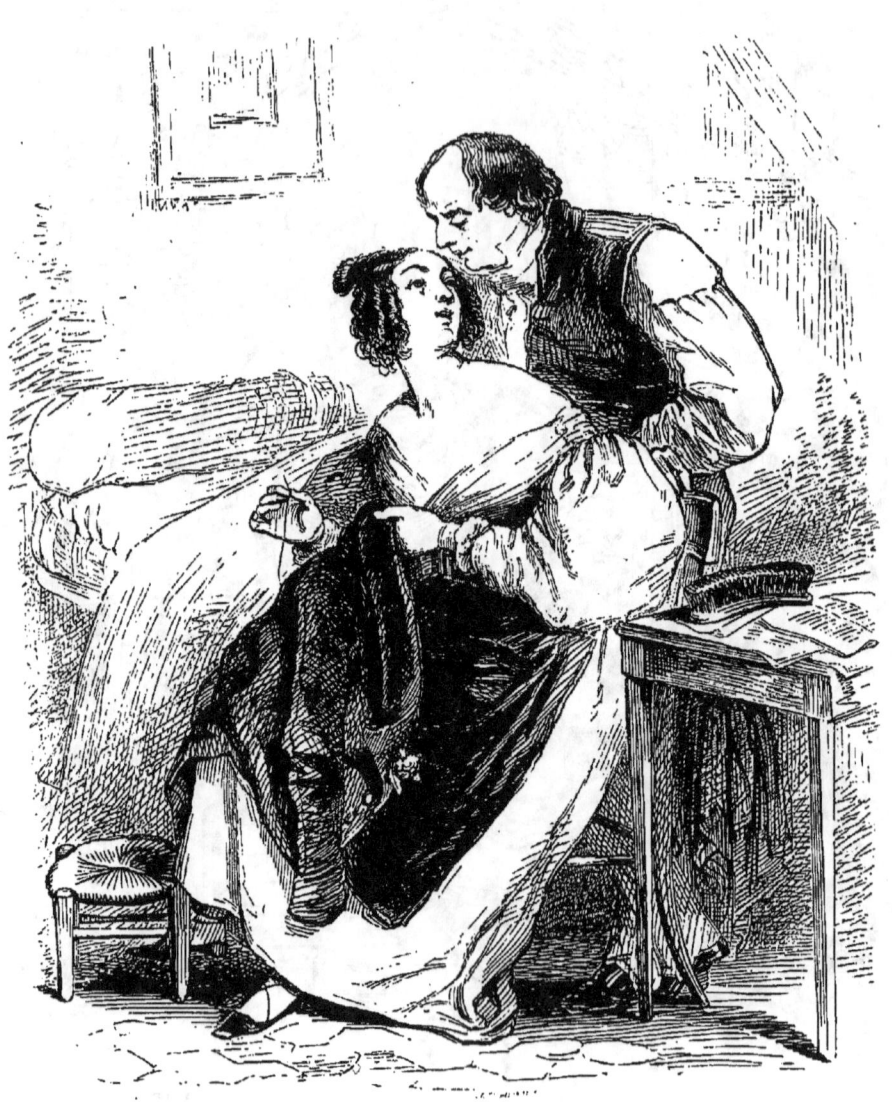

Imp. J. CLAYE. — A. Quantin, Sʳ.

MON HABIT.

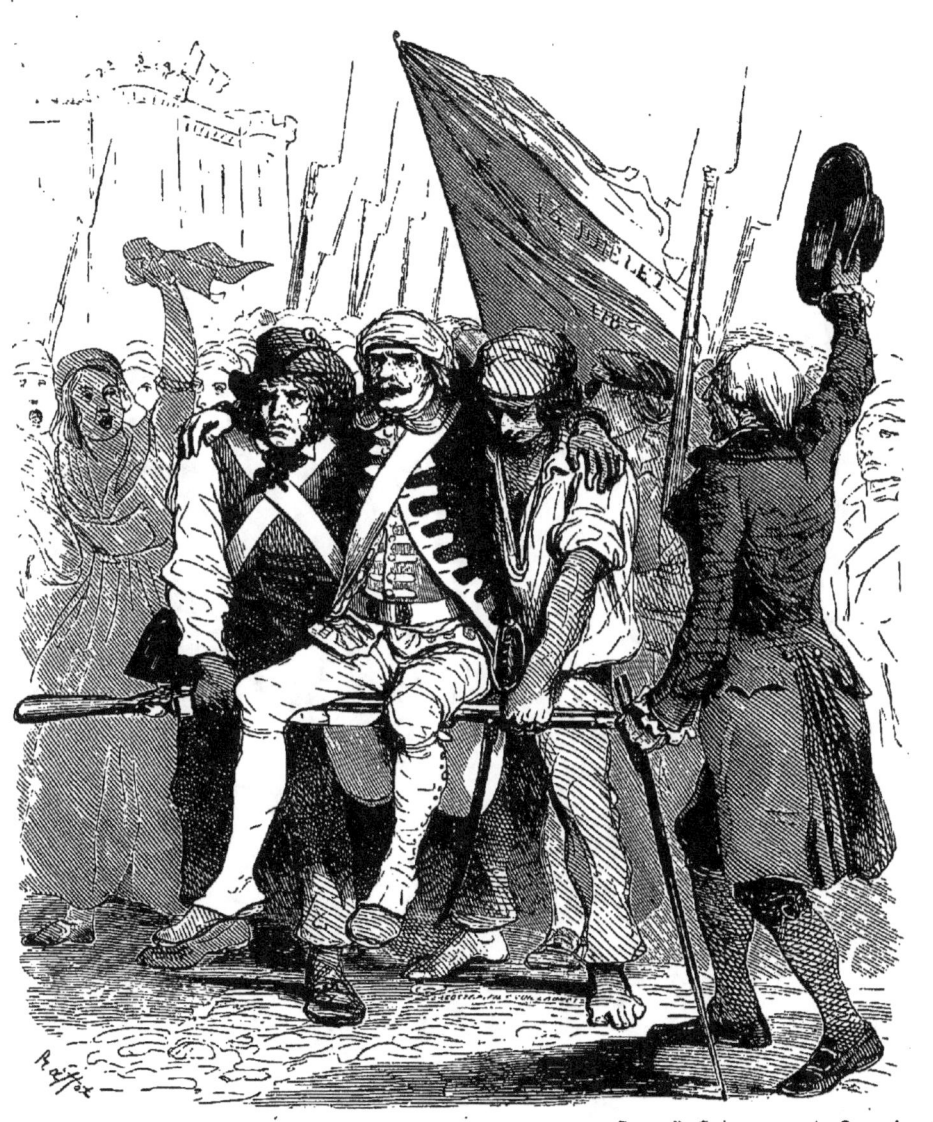

LE QUATORZE JUILLET

www.ingramcontent.com/pod-product-compliance
Lightning Source LLC
Chambersburg PA
CBHW071402220526
45469CB00004B/1138